AQUARELLES ET DESSINS ÉROTIQUES

Rodin

Crédit photographique: Musée Rodin, Paris.

Conception graphique : Alessandra Scarpa.

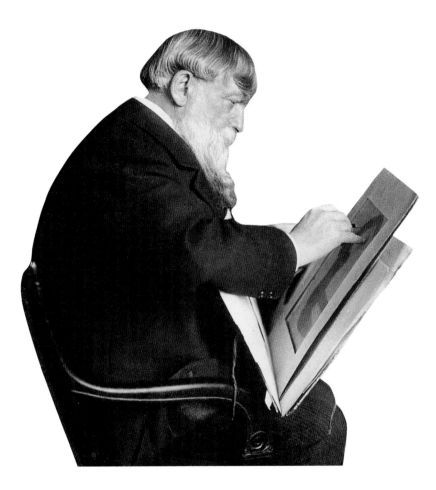

Rodin, assis retouchant un dessin.

Les dessins du scandaleux Rodin

Le scandale n'est pas ce que l'on croit. Où commence-t-il et où finit-il? C'est à chacun d'en juger. Ce qui était sujet d'esclandre au temps de Rodin ne l'est plus, cent ans plus tard, à la fin de ce vingtième siècle. Aussi convient-il de prendre en compte le regard d'alors sans oublier le nôtre, car ne perdons pas de vue que toutes les époques cultivent le scandale qui dépend des temps et des lieux. Il se rapporte à l'état des mœurs dans un moment donné. Ce qui choquait un païen ne choque pas un chrétien. Tel spectacle est insupportable à Bénarès qui ne l'est pas au Caire; chaque siècle a son point de vue dans la même nation. Mais ce qui est constant, c'est qu'il y a partout et diversement des choses tolérables et intolérables.

Comme chez Hugo, l'érotisme de Rodin lui est venu avec l'âge et avec le succès. La célébrité est un luxe qui entraîne dans son sillage un cortège de femmes. Après la lutte, la récompense du vainqueur ; après l'adversité, la vie facile ; Rodin n'est pas à l'abri de ce contrecoup. Peu épanoui dans sa vie de créateur et dans sa vie d'homme jusqu'à la quarantaine, son audace en est bridée. Sous l'emprise de textes littéraires, comme *la Divine Comédie* de Dante ou *les Fleurs du mal* de Baudelaire, Rodin est prisonnier d'une image manichéenne de la femme qui contraint son inspiration. Sous son crayon, vers les années 1880, les couples enlacés n'ont pas de sexe. On y démêle difficilement Paolo et Francesca de Dante en pâmoison dans les bras de Virgile. Le fait est que Rodin n'a pas encore de véritables modèles. Avant sa rencontre avec Camille Claudel qui va libérer les entraves de l'homme blessé, le corps de la femme n'a pas pour lui de présence sensuelle. Timidement, dans les années 1890, il ose l'observer après l'avoir imaginé. Il habille ses nus de couleurs claires, il leur donne plus d'ampleur sur sa feuille. Il finit par ne plus voir que le nu au point de ne plus prêter attention au papier sur lequel il dessine. C'est un conseil qu'il donne comme une révélation en 1897 à son amie peintre Hélène Wahl : faire un croquis sans regarder le papier. Avant Rodin et dans tous les ateliers, le modèle prend la pose, avec lui et en raison d'une maîtrise totale de la main, les modèles bougent et leur liberté de gestes devient totale. Il s'agit de les surprendre au vol. C'est une révolution, comparée aux coutumes de l'époque. Ce regard très rapide et une main très sûre font qu'il n'y a plus d'écran entre la femme devant la feuille et celle que Rodin inscrit sur la feuille. Rodin va s'exercer sur des milliers de dessins et il va donner au public qui n'a pas accès au cheminement de ses recherches, le sentiment de quelque chose de surprenant, de hâtif, de bâclé et surtout d'inachevé.

Le premier scandale est là, car le spectateur n'a plus ses repères habituels devant un dessin d'école où l'Académie règne en maître. Rodin n'impose plus des attitudes ; elles s'imposent à lui qui se fait serviteur de la Nature.

Le corps se pare de beauté même quand il est enlaidi. Rodin n'hésite pas à dessiner une femme enceinte ou une vieille femme. Il n'y a plus de sujets interdits. Sa curiosité n'a plus de bornes.

Goncourt rapporte dans son *Journal* du 5 janvier 1887 que Rodin est en pleine faunerie et qu'il admire les érotiques japonais. Quelques années plus tard, des marchands vont lui proposer des scènes galantes de la Chine et du Japon. Quand il illustre le roman décadent du *Jardin des supplices* de son ami Octave Mirbeau en 1899, on le sent sans contrainte aucune, au point qu'il donne davantage l'impression de puiser dans le vivier de ses multiples et nouvelles études plutôt que de se plier aux exigences d'un texte.

S'il cherche toujours une inspiration dans les livres, il la trouve dans la mythologie revue par Ovide ou dans *les Métamorphoses* d'Apulée. Le mythe de Psyché comble son attente par ce mélange de pudeur et d'audace, de divin et de charnel, qu'il décèle dans toutes les femmes. Les poses les plus hardies s'habillent de naturel. Les thèmes du serpent qui s'enroule autour d'Eve, de Satan, de la création, des Néréides, de la constellation, d'Astarté, du cygne qui enlace Léda, de Danaé qui reçoit la pluie d'or, des sorcières à califourchon sur un balai, de la toison du bouc sur les jambes d'une satyresse ne font que révéler la femme sous tous ses aspects, dans tous ses mouvements.

Les couples saphiques, de Baudelaire à Louÿs, tentent son crayon. Fasciné par le corps de la femme, il en dessine volontiers deux et même parfois trois. Son audace va jusque dans les titres de ses dessins qu'il tient à donner ou à faire donner par ses amis. On les suit d'une exposition à l'autre à partir de 1907 où, à la galerie Bernheim, pour la première fois, les dessins acquièrent leurs lettres de noblesse : Sapho, faunesses, temple à l'Amour, enlacement, possession glorieuse, les amies, la caresse, Ménade, Eros, satyre féminin, Bacchante, lutte amoureuse, embrassement, la volupté...

Des voix s'élèvent pour crier au scandale. Catholiques et protestants commencent à s'indigner ; à Rome en 1902, surtout à Weimar en 1906 où le directeur du musée grand-ducal, le comte Harry Kessler doit démissionner pour avoir exposé des dessins qui nous paraissent de nos jours bien inoffensifs. La presse accuse Rodin de lesbianisme, de sadisme, de pornographie.

De telles imprécations surprennent aujourd'hui autant que l'aspect d'innocence des œuvres qui choquèrent jadis. Plusieurs étaient répertoriées dans l'inventaire du musée Rodin sous la rubrique : *collection privée ou musée secret*. On en dénombre une centaine alors que dix d'entre elles, sans doute des années 1910, méritent d'être taxées d'érotisme et qu'elles furent totalement ignorées des contemporains de Rodin comme le furent ses découpages. Une dizaine de dessins sur les quelque huit mille qui sont de sa main peuvent-ils justifier, de nos jours encore, une réputation de scandale ? L'artiste serait dans ses cartons les témoignages de son audace et de sa curiosité du corps de la femme qui lui vint avec l'âge. Les faussaires sont amplement responsables de cette réputation de scandale en inondant le marché européen de faux érotiques alors que les vrais n'avaient jamais quitté les tiroirs de Rodin.

Nous estimons en outre qu'il y a confusion dans l'esprit du public entre le fond et la forme, entre le sujet et le style, car le génie est par essence audacieux, puisqu'il trouve un nouveau langage. Le vrai est que le spectateur d'alors et de maintenant a du mal à accepter le non fini et le non-respect de l'Académie. Il met beaucoup de temps à admettre ce qui le déroute. Le cru est dans la manière de dire plutôt que dans le dire et l'art n'est jamais indécent. Sur ce point là, quel meilleur témoin de Rodin que lui-même : "Et la danse qui a été chez nous toujours un apanage érotique, tend enfin de nos jours, à devenir digne des autres arts qu'elle résume. En cela, comme en d'autres manifestations de l'esprit moderne, c'est à la femme que nous devons le renouveau". *Le Déjeuner sur l'herbe* de Manet n'est, après tout, qu'un *Concert champêtre* de Giorgione au goût du XIXe siècle. Le *Baiser* de Rodin ne manque pas d'antécédent. Et le dessinateur a peur encore en 1910 de l'incompréhension de son époque : "Ce que j'en dis n'est point pour qu'on annonce mes dessins au son de la trompette. Au contraire, il faut les protéger doucement afin que le public ne se révolte pas".

Claudie JUDRIN
Conservateur en chef au musée Rodin

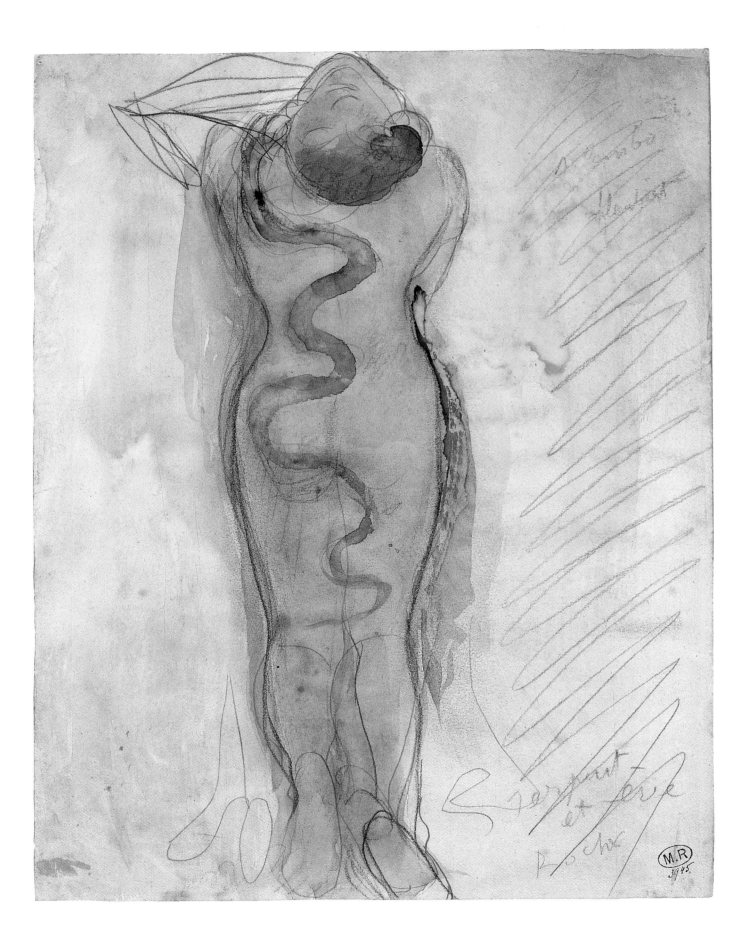

Serpent et Eve. Mine de plomb, aquarelle et rehauts de gouache sur papier crème. 32 x 24,8 cm. D.3945.

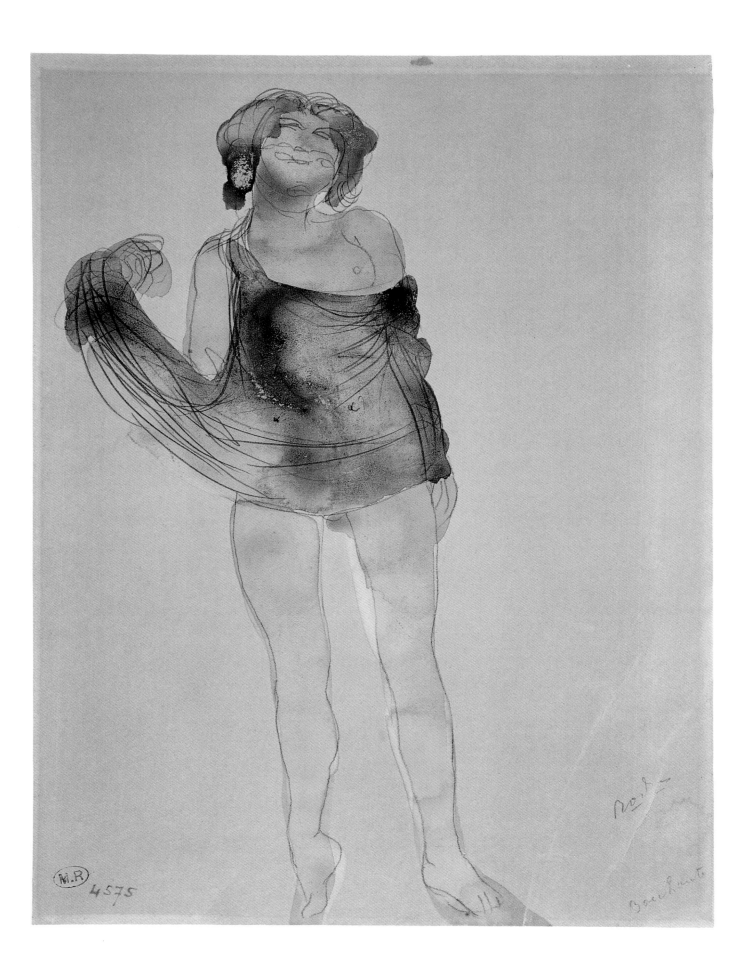

Bacchante. Mine de plomb et aquarelle sur papier crème. 32,7 x 24,7 cm. D.4575.

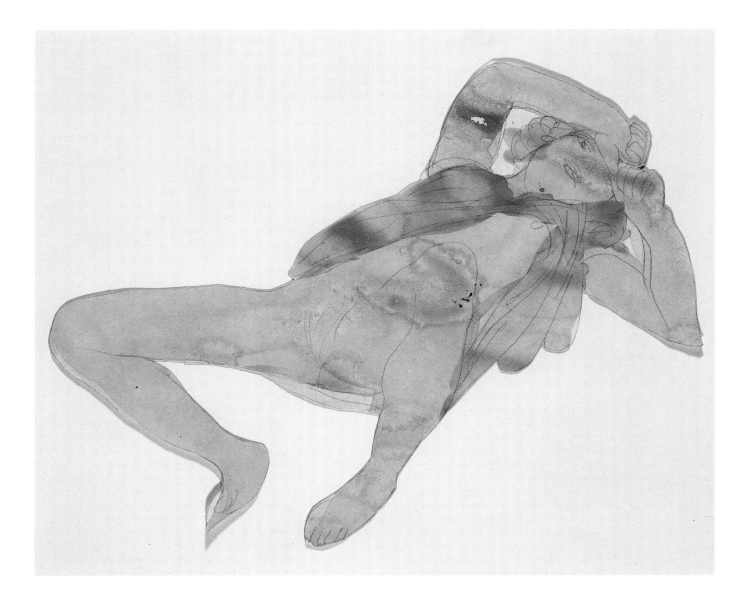

Femme dénudée et allongée, aux jambes écartées et aux mains sur le front. Mine de plomb et aquarelle sur papier crème découpé. 21,5 x 26 cm. D.5213.

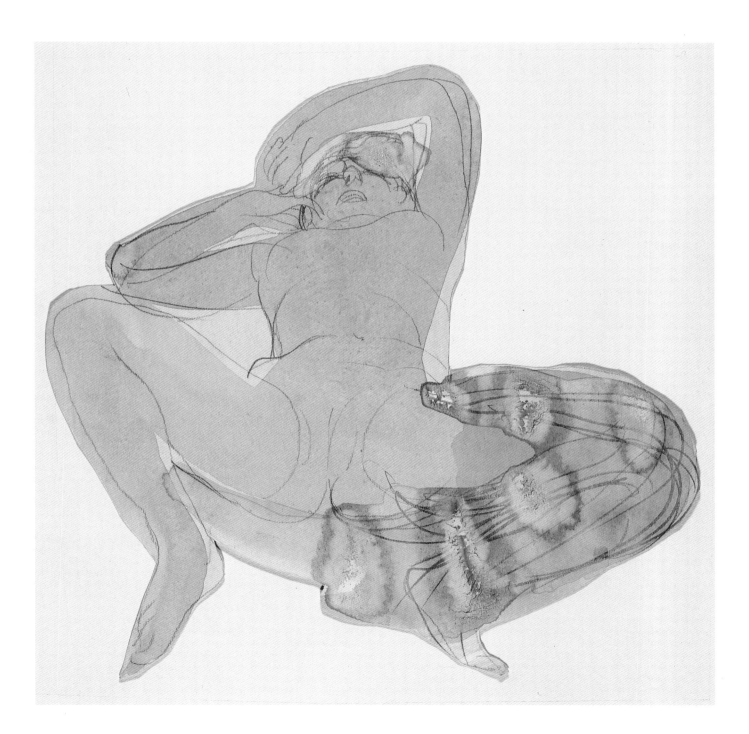

Femme nue allongée, aux jambes écartées. Mine de plomb et aquarelle sur papier crème découpé. 22,5 x 23,7 cm. D.5199.

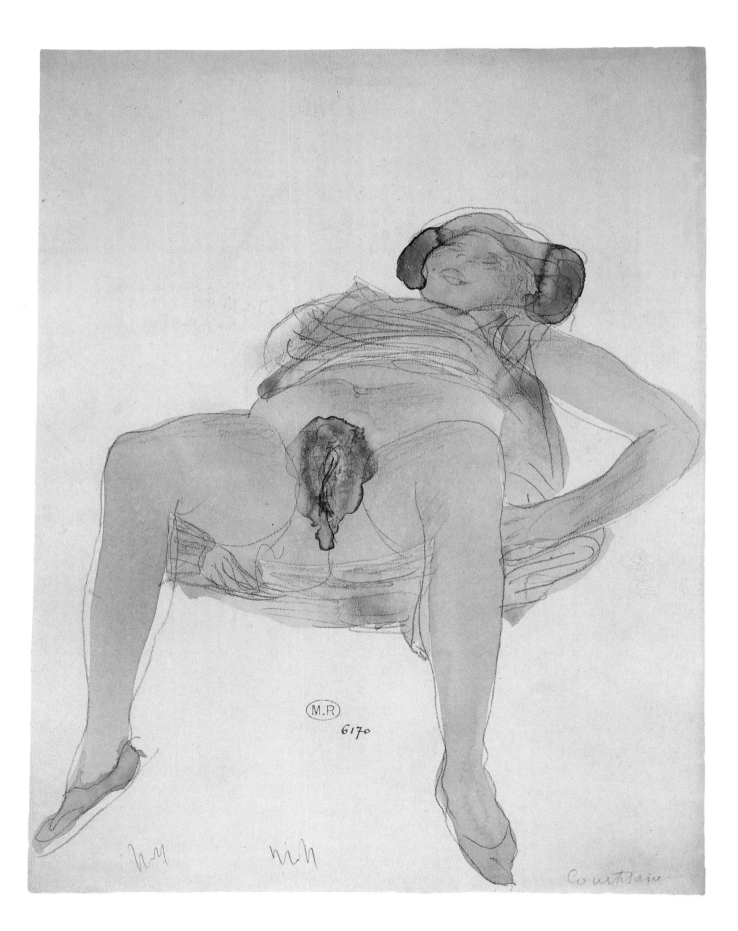

Courtisane. Mine de plomb et aquarelle sur papier crème filigrané. 32,5 x 25,1 cm. D.6170.

Bacchante. Mine de plomb et estompe. 44,9 x 31,7 cm. D.6201.

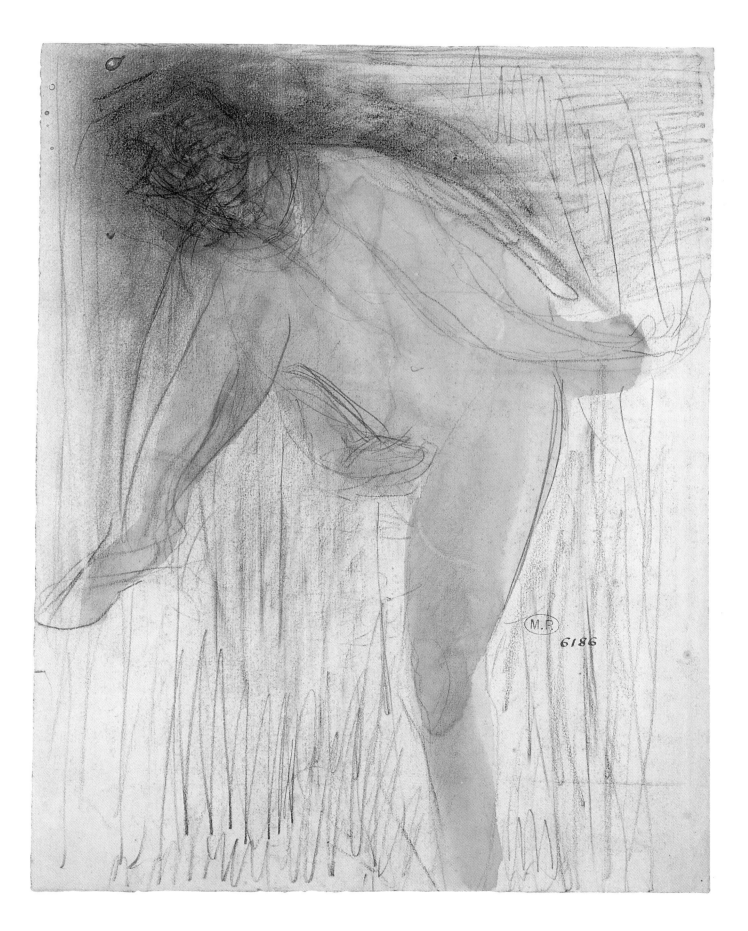

Femme nue debout, une main sous la cuisse levée vers la gauche. Mine de plomb, estompe et gouache sur papier crème. 32,2 x 24,9 cm. D.6186.

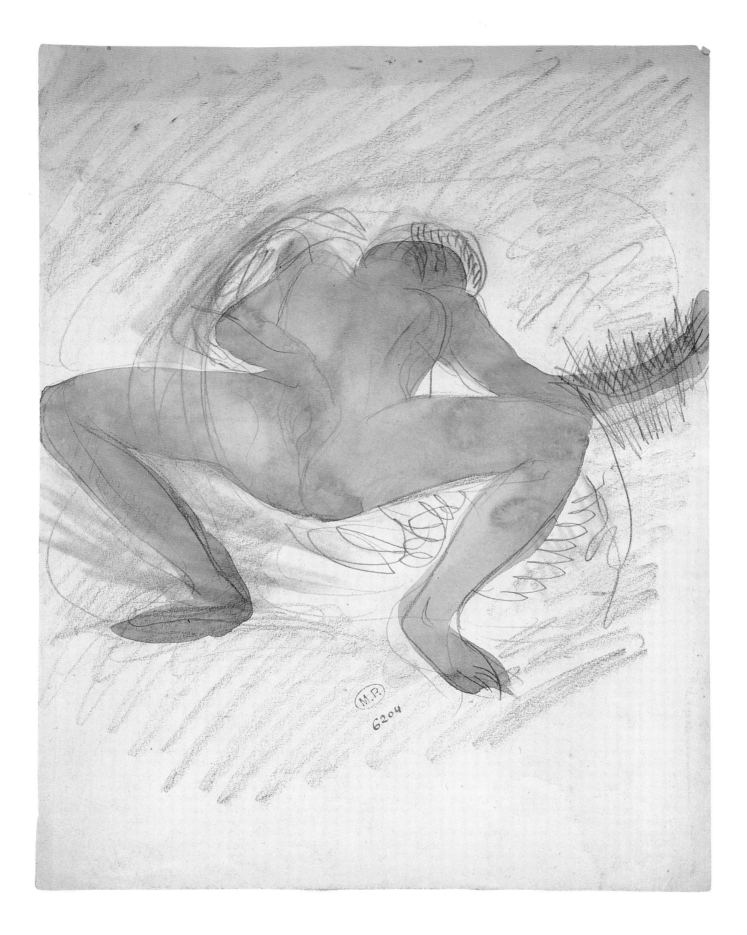

Femme nue sur le dos, de face, une main au sexe et les jambes écartées. Mine de plomb, estompe et aquarelle sur papier crème. 32,7 x 25,2 cm. D.6204.

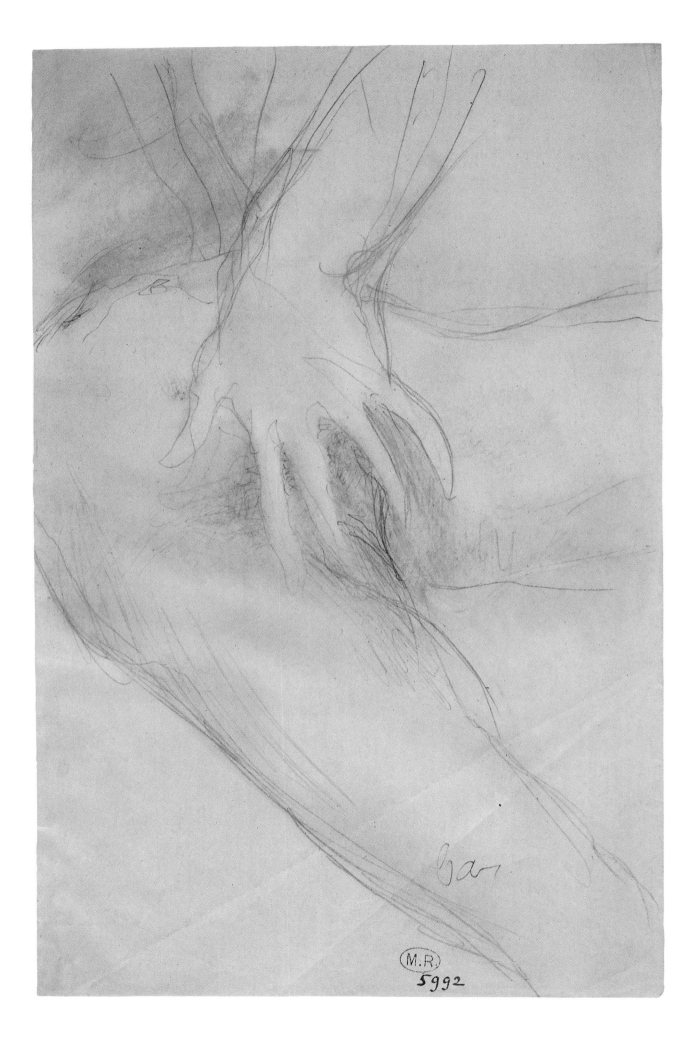

Main sur un sexe. Mine de plomb et estompe sur papier crème piqué. 31 x 19,9 cm. D.5992.

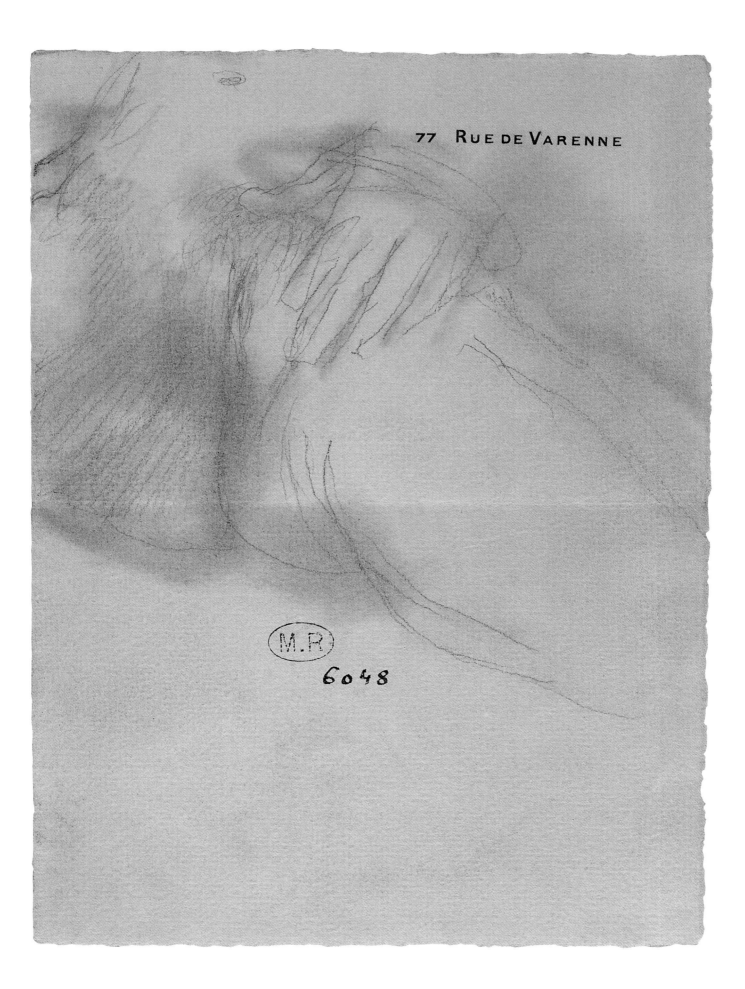

Main sur un sexe de femme. Mine de plomb et estompe sur papier crème. 18 x 13,2 cm. D.6048.

Main sur un sexe. Mine de plomb et estompe sur papier crème piqué. 20 x 31 cm. D.5996.

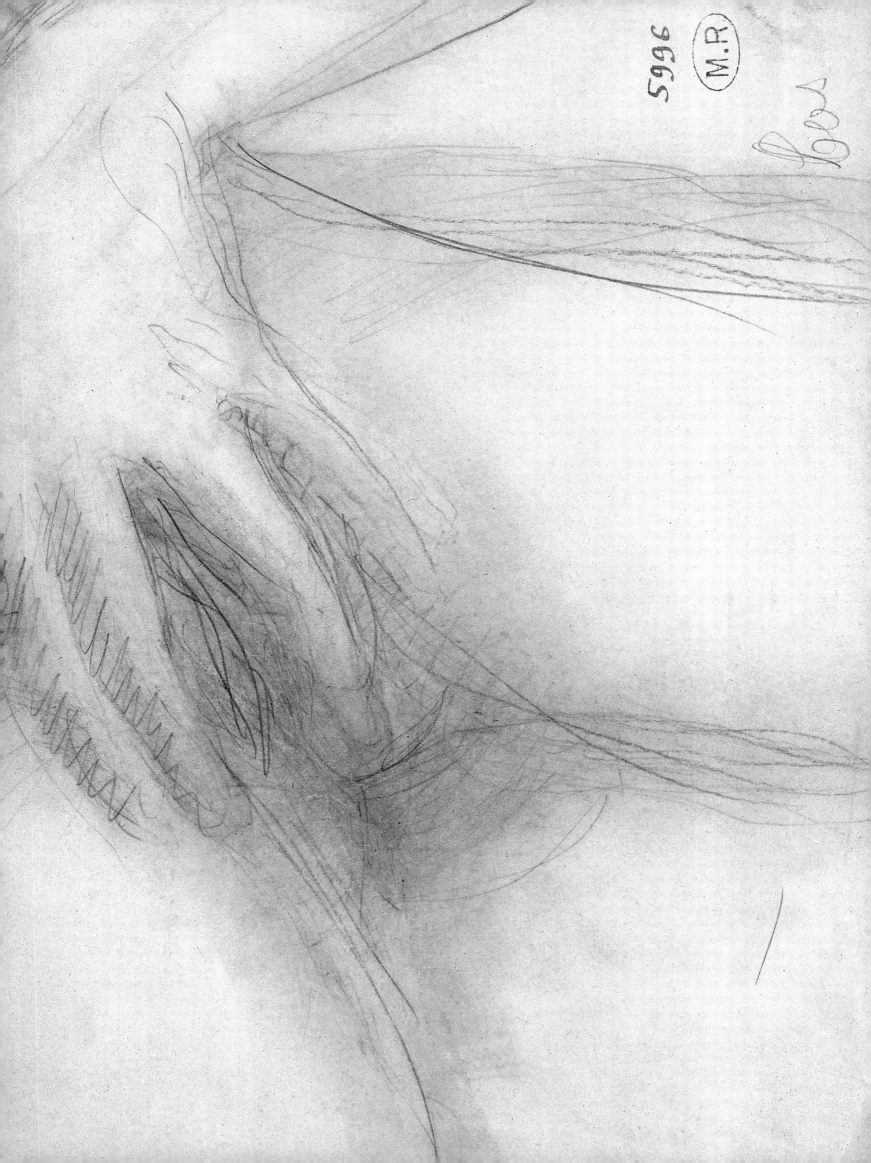

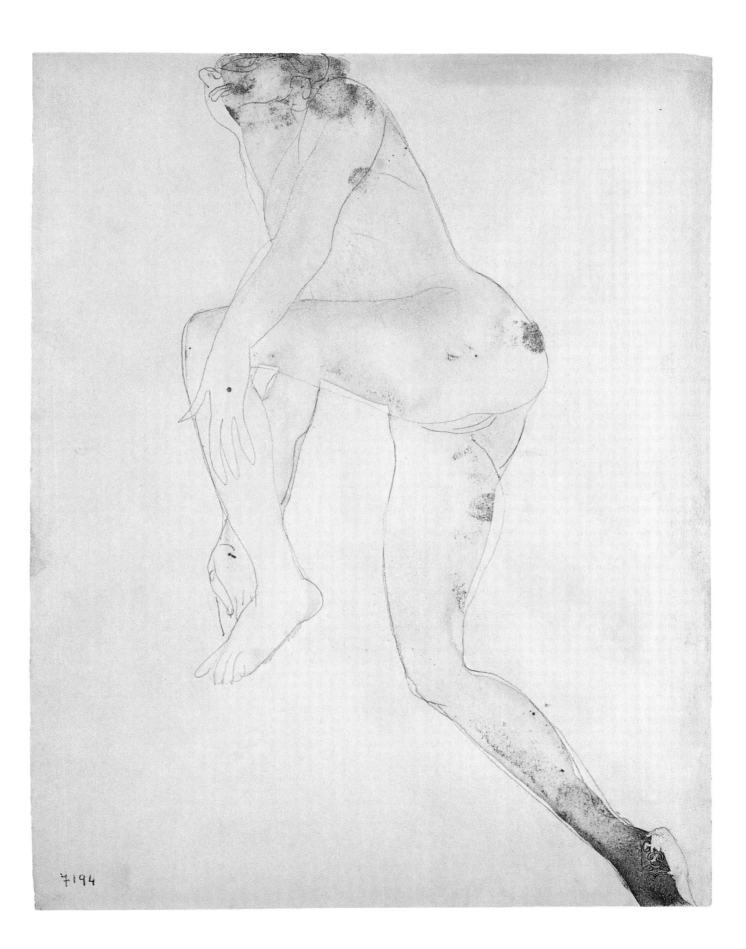

Profil de femme nue, un genou en terre. Mine de plomb et aquarelle sur papier crème. 32,7 x 25 cm. D.7194.

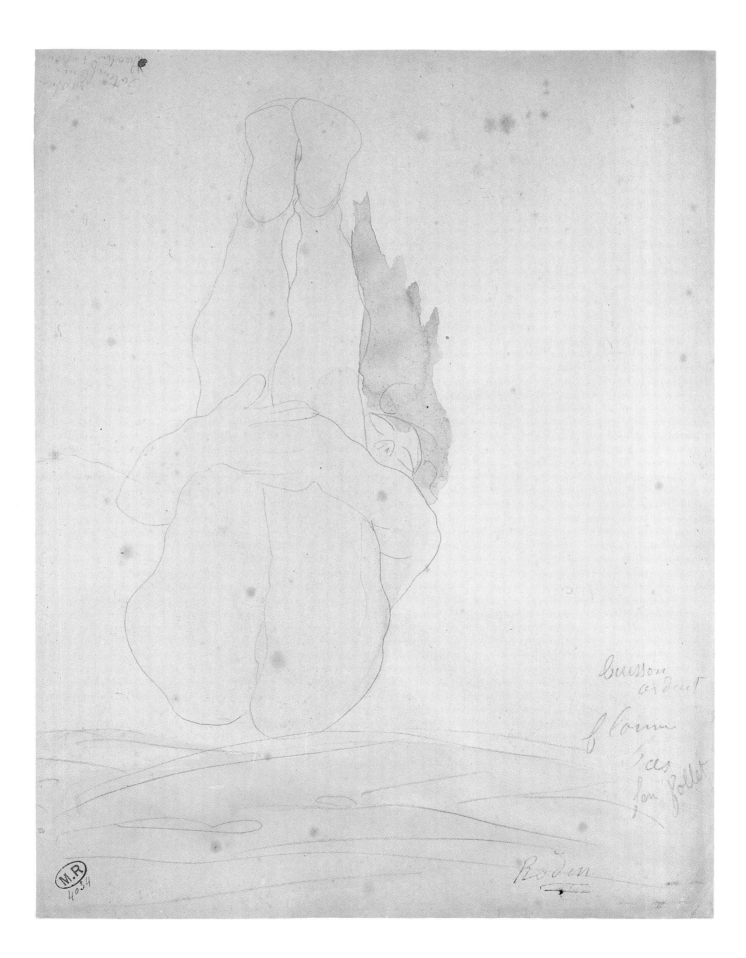

Buisson ardent. Mine de plomb et aquarelle sur papier crème. 32,4 x 24,5 cm. D.4034.

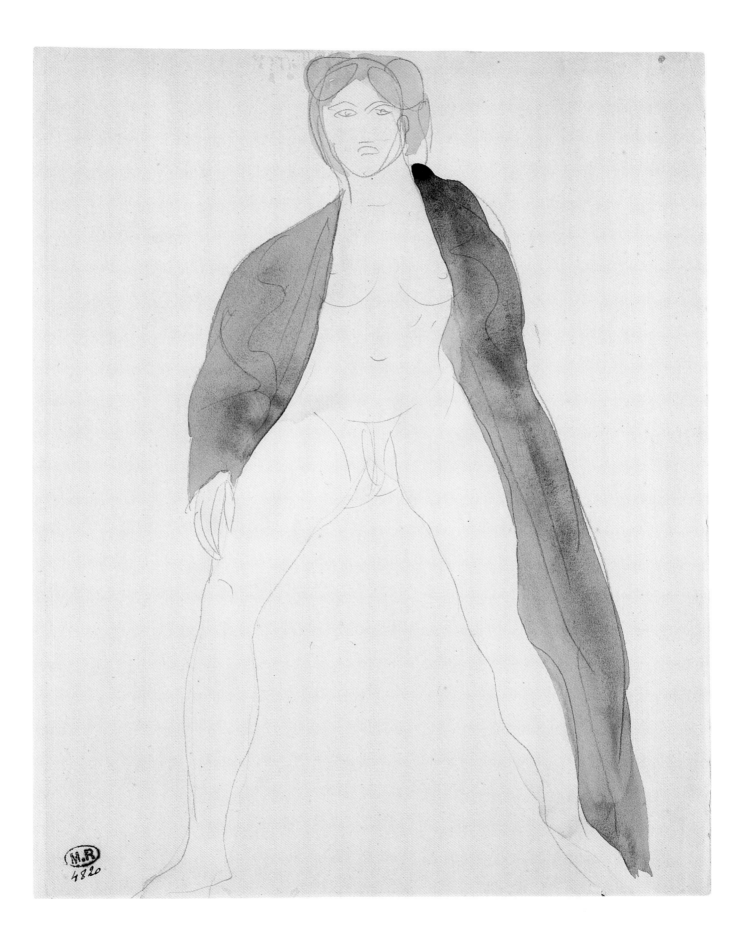

Femme de face, au vêtement ouvert sur les jambes écartées. Mine de plomb et aquarelle sur papier crème. 32,4 x 25 cm. D.4820.

Femme nue à plat ventre. Mine de plomb, estompe et aquarelle sur papier crème. 32 x 25 cm. D.3998.

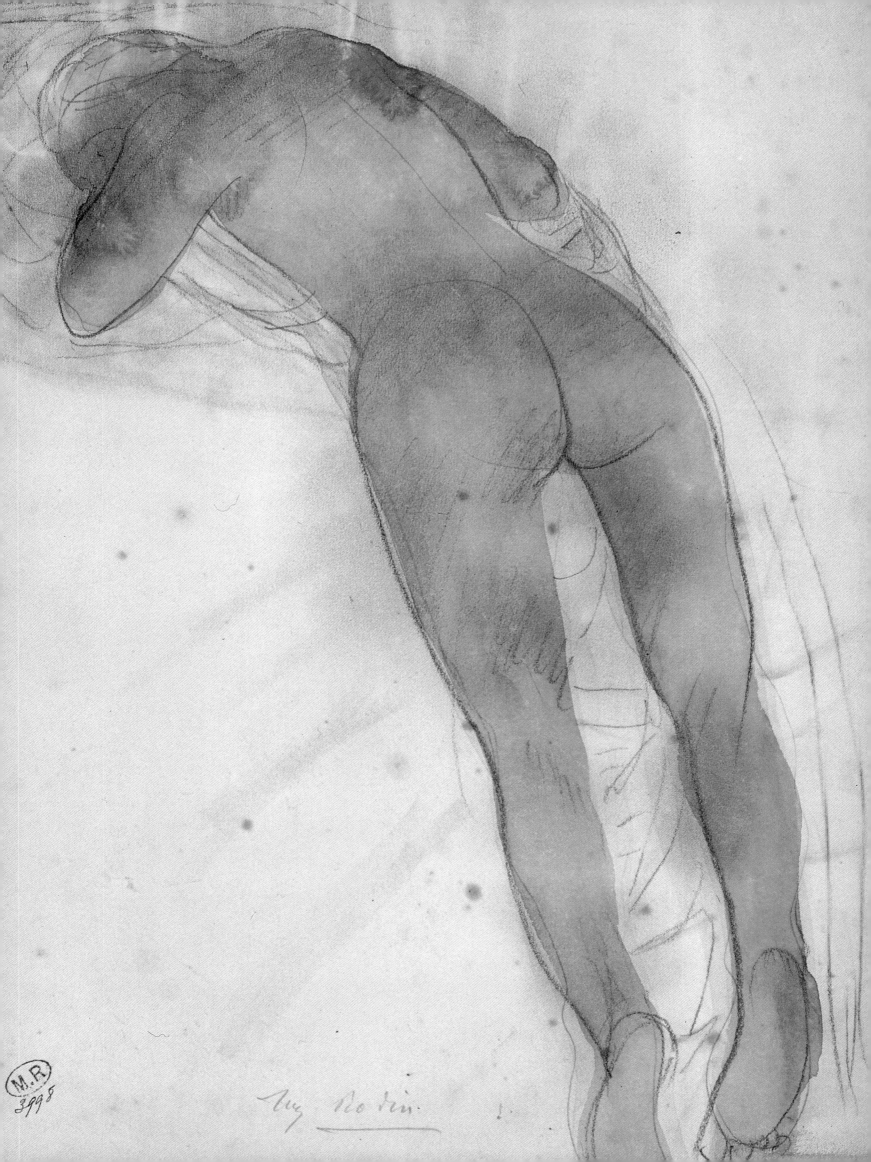

Aug Rodin

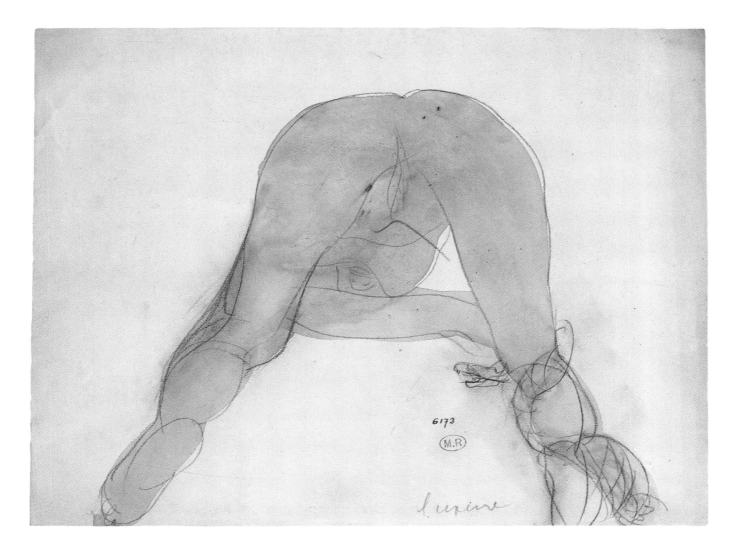

Luxure. Mine de plomb et estompe sur papier crème. 25,1 x 32,9 cm. D.6173

Deux femmes nues enlacées dos à dos. Mine de plomb et aquarelle sur papier crème. 30,6 x 16,2 cm. D.5209.

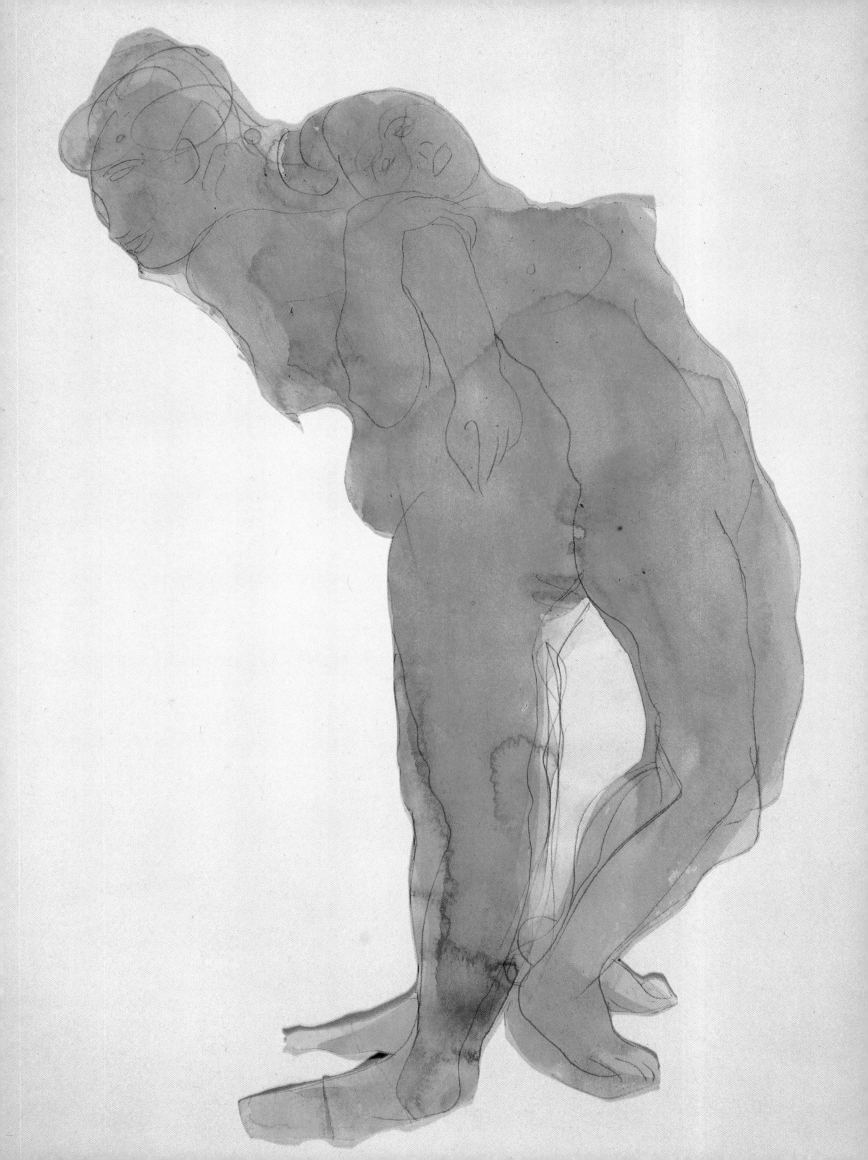

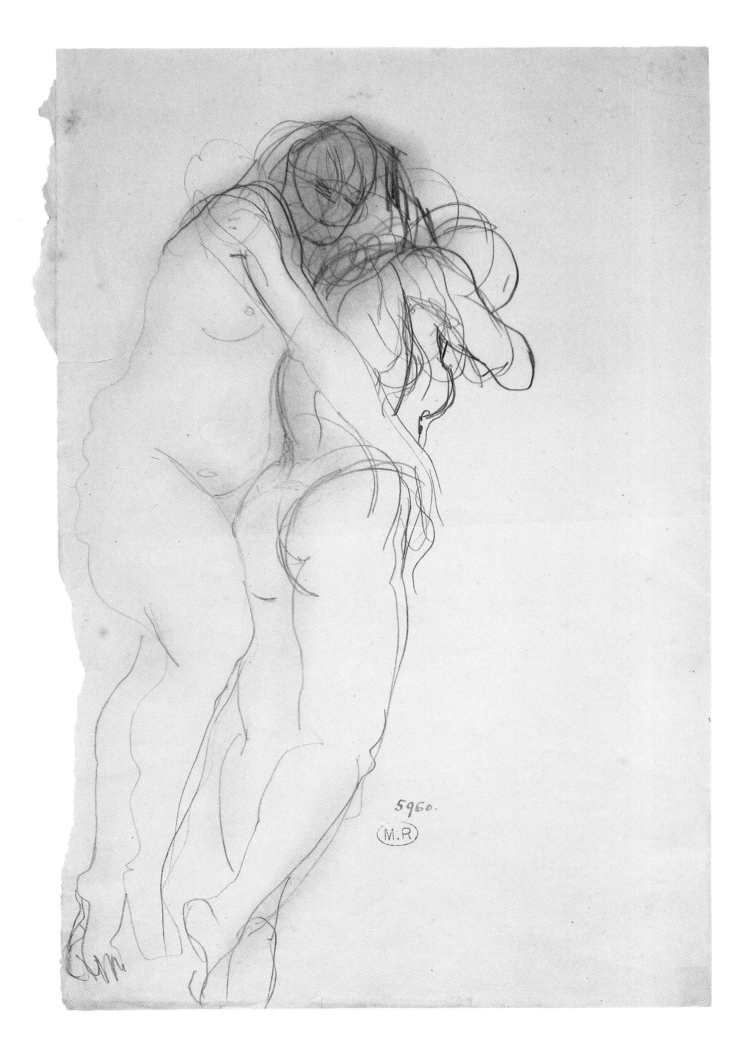

Couple saphique. Mine de plomb et estompe sur papier crème déchiré sur la gauche. 30,9 x 22,8 cm. D.5960.

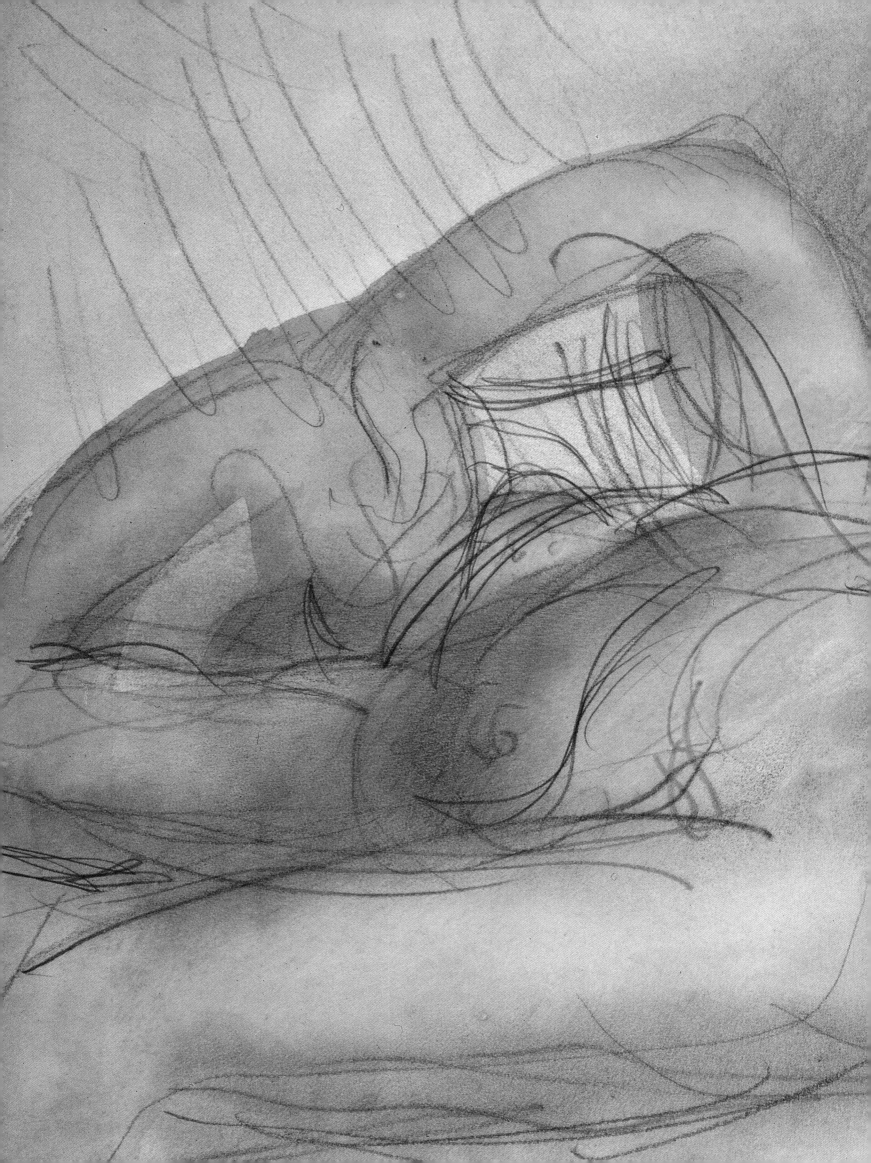

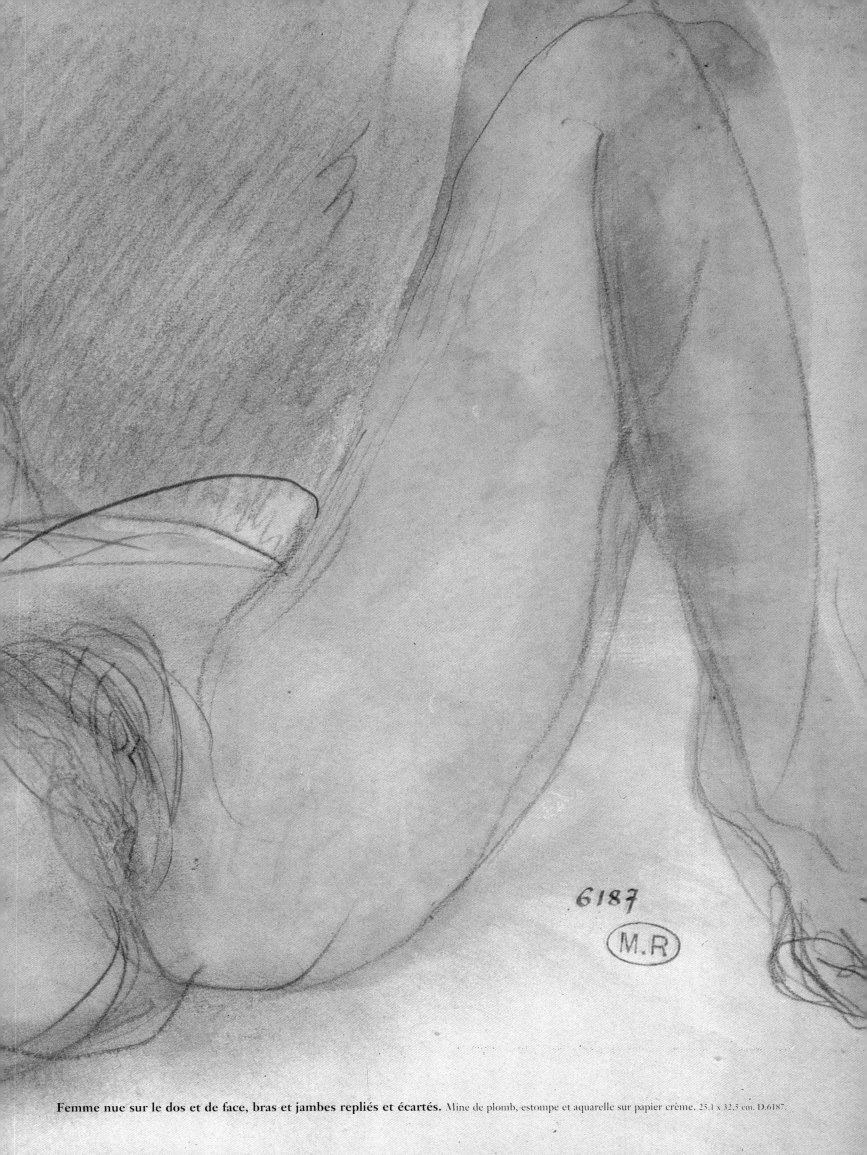

6187

(M.R)

Femme nue sur le dos et de face, bras et jambes repliés et écartés. Mine de plomb, estompe et aquarelle sur papier crème. 25,1 x 32,5 cm. D.6187.

Satan. Mine de plomb et estompe sur papier crème. 32,7 x 25,7 cm. D. 5973.

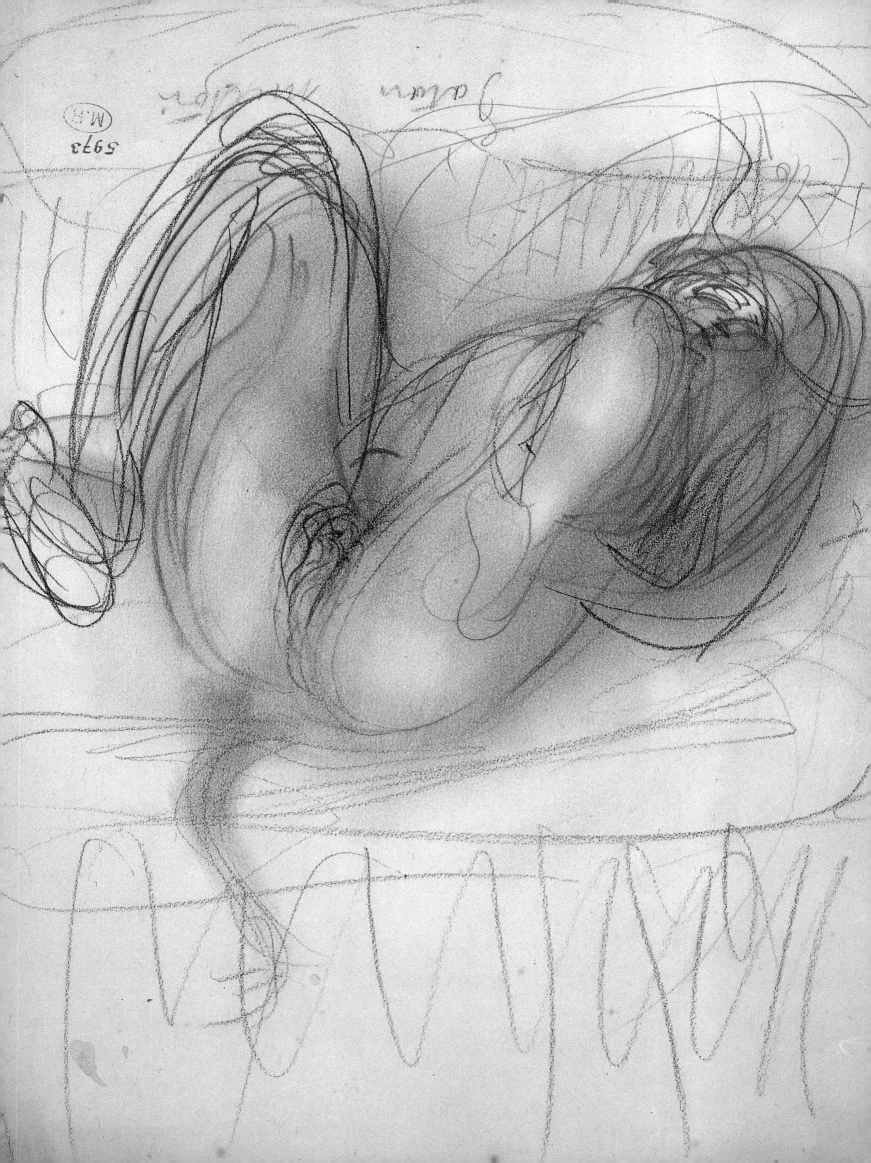

La Lune. Mine de plomb, estompe, aquarelle et gouache sur papier crème. 32,7 x 25,4 cm. D. 4684.

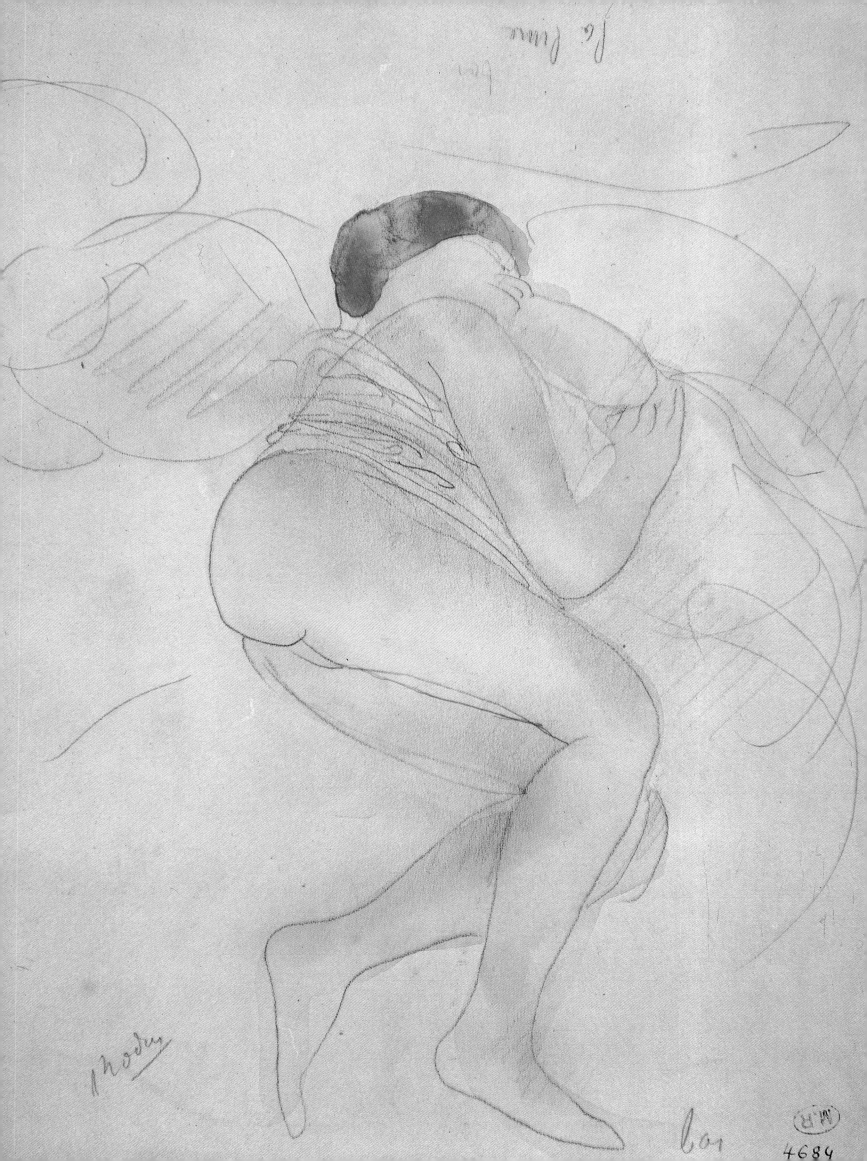

Femme nue allongée, vue de dos. Mine de plomb, estompe et aquarelle sur papier crème filigrané. 32,6 x 24,8 cm. D.1537.

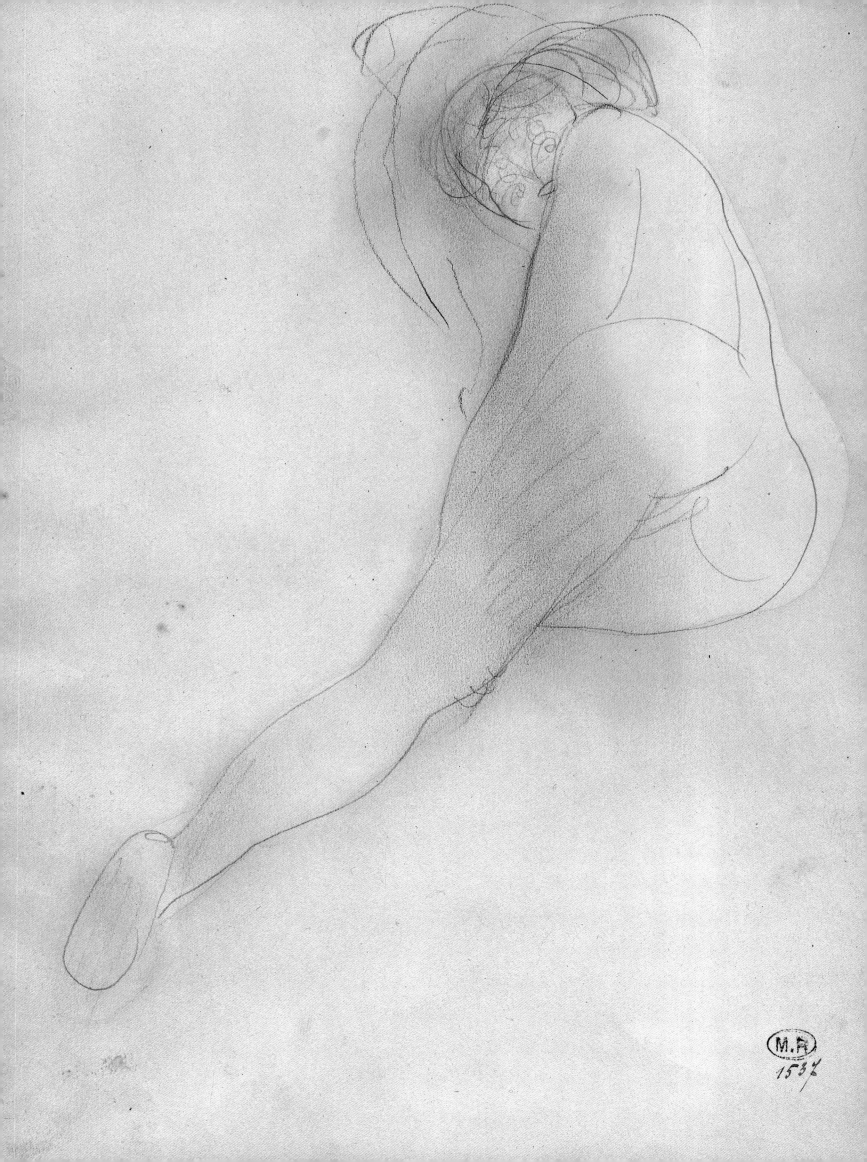

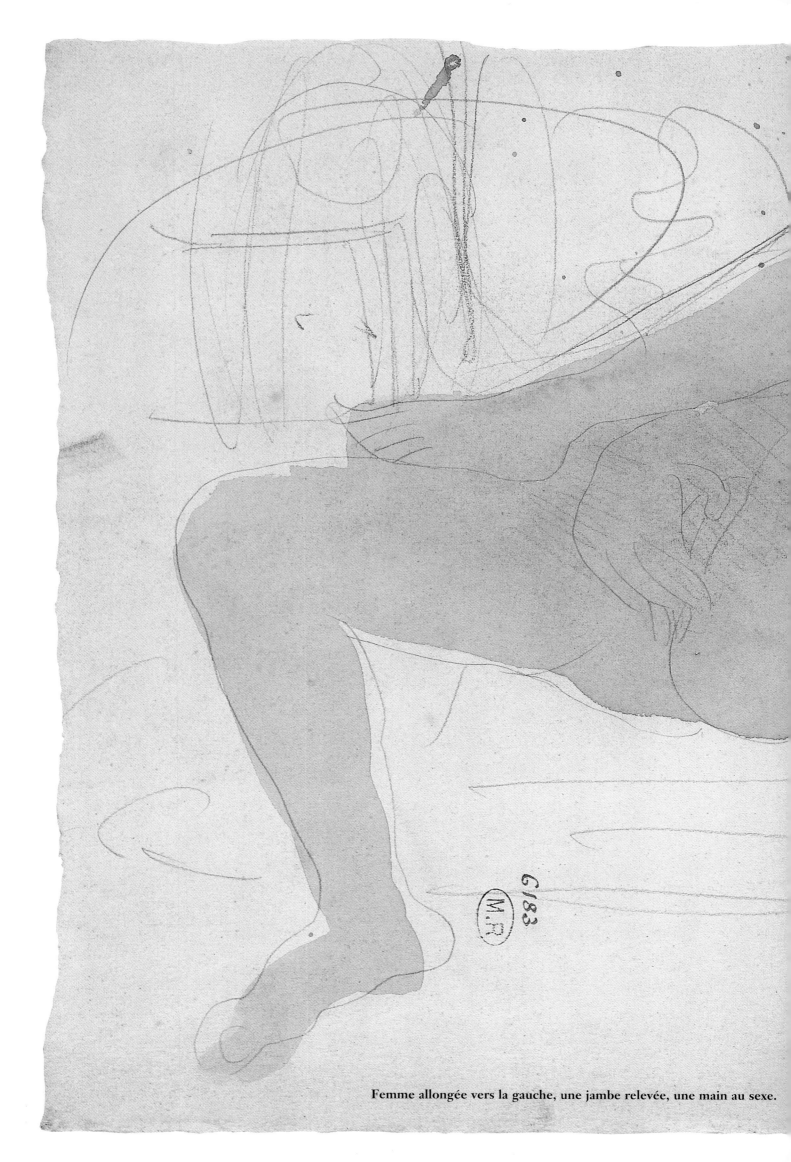

Femme allongée vers la gauche, une jambe relevée, une main au sexe.

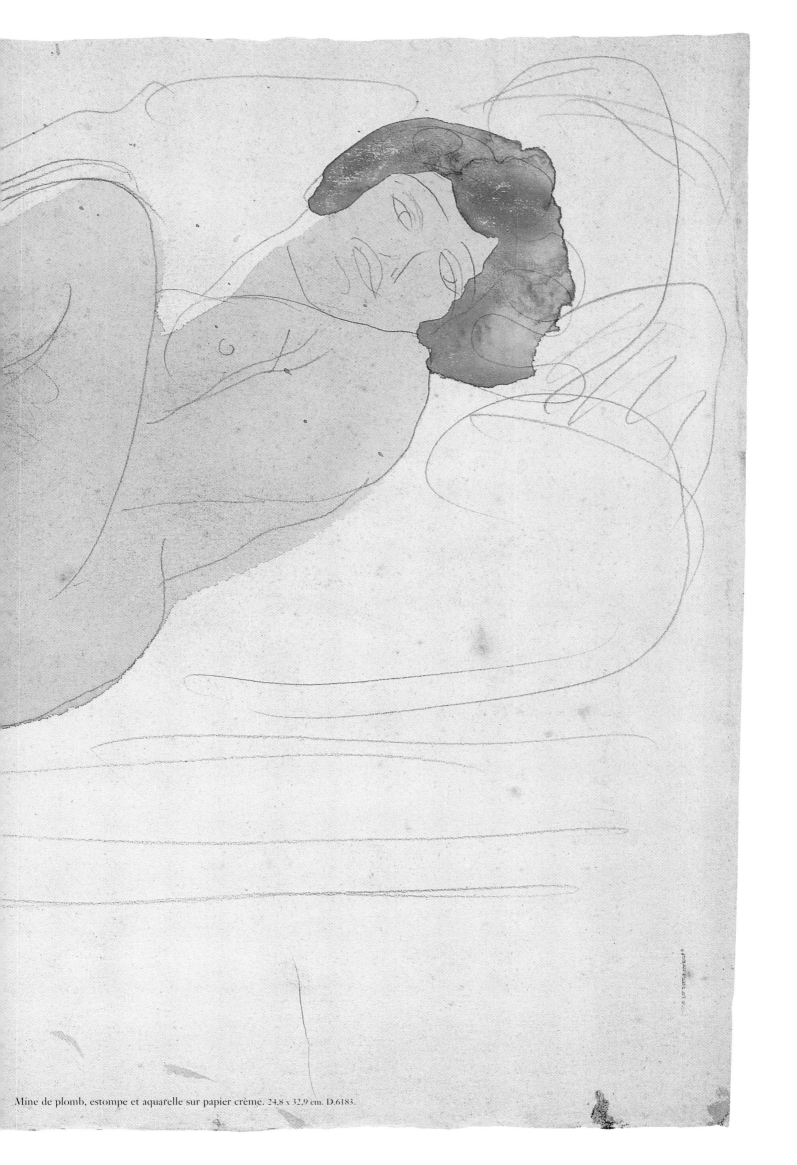

Mine de plomb, estompe et aquarelle sur papier crème. 24,8 x 32,9 cm. D.6183.

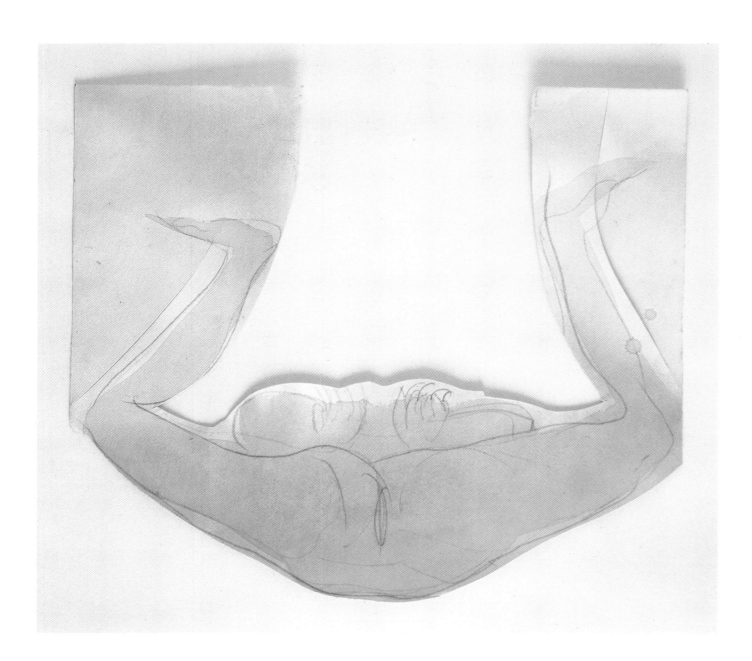

Femme nue renversée sur le dos, de face et les jambes écartées. Mine de plomb et aquarelle sur papier crème incomplètement découpé. 21,5 x 25 cm. D.5225.

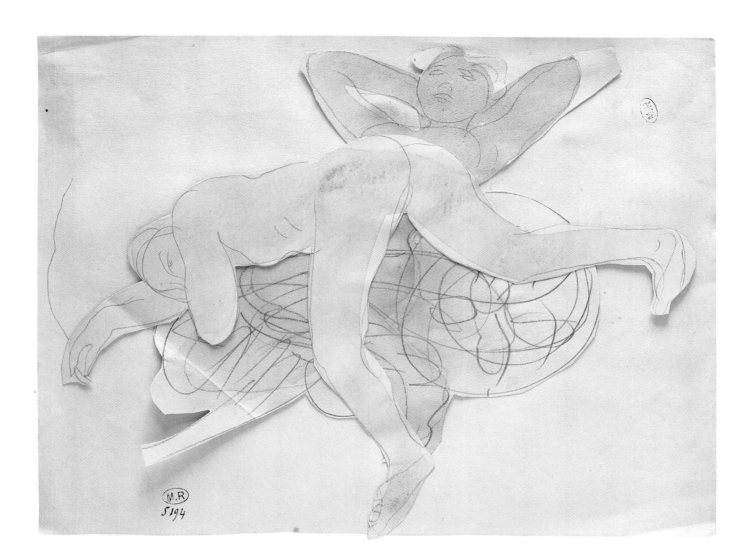

Couple saphique allongé près d'une roue de fortune. Mine de plomb et aquarelle sur deux papiers découpés et assemblés. 25 x 31 cm. D.5194.

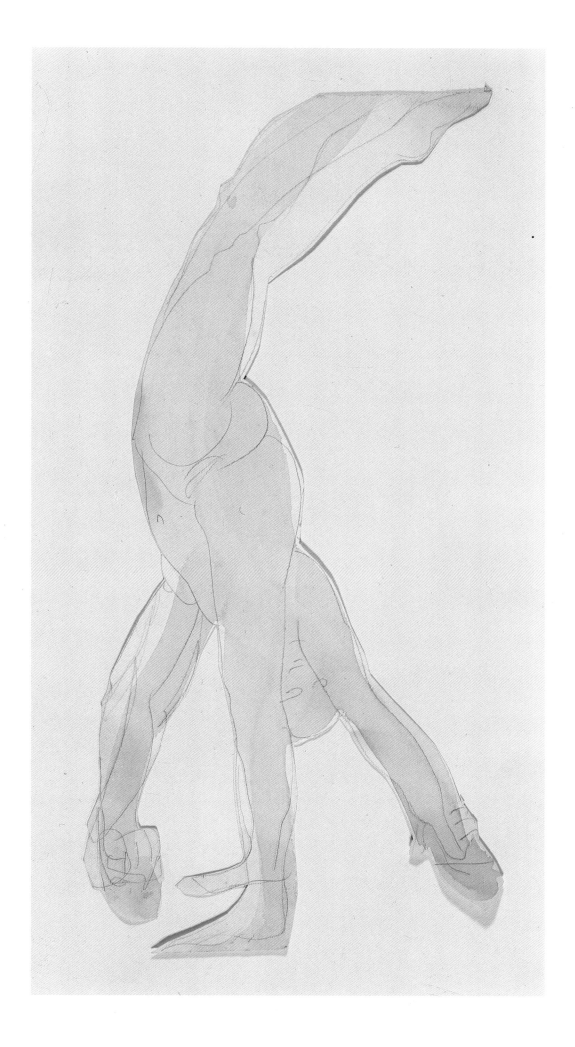

Femme nue qui fait le poirier. Mine de plomb et aquarelle sur papier crème découpé. 32,7 x 15,3 cm. D.5229.

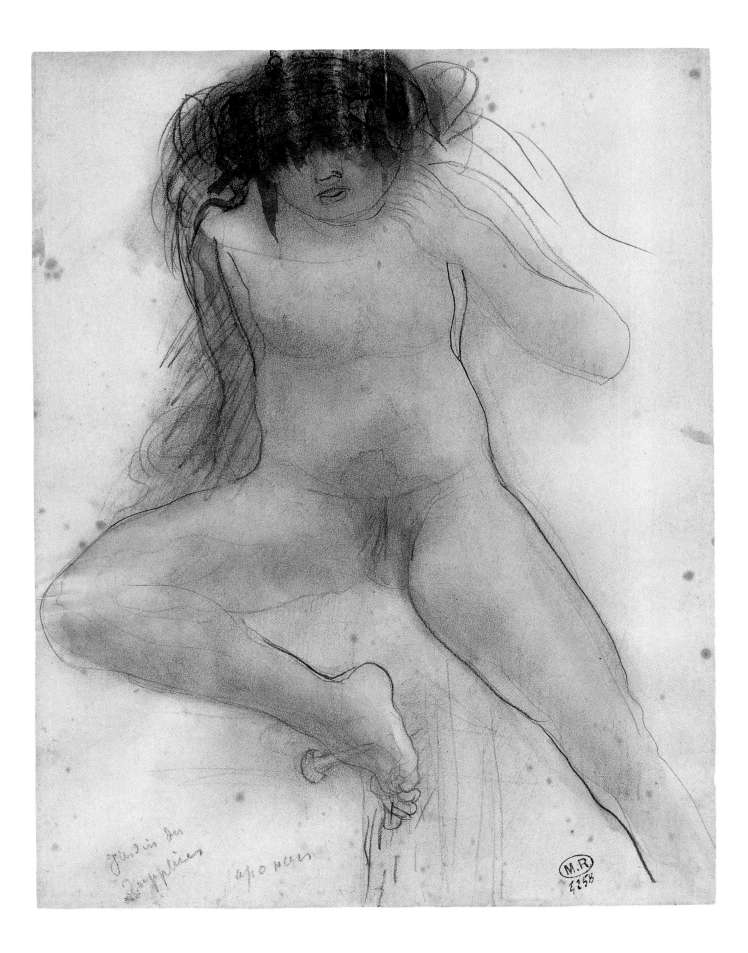

Jardin des supplices. Mine de plomb, estompe et aquarelle sur papier crème. 32,5 x 25 cm. D. 4258.

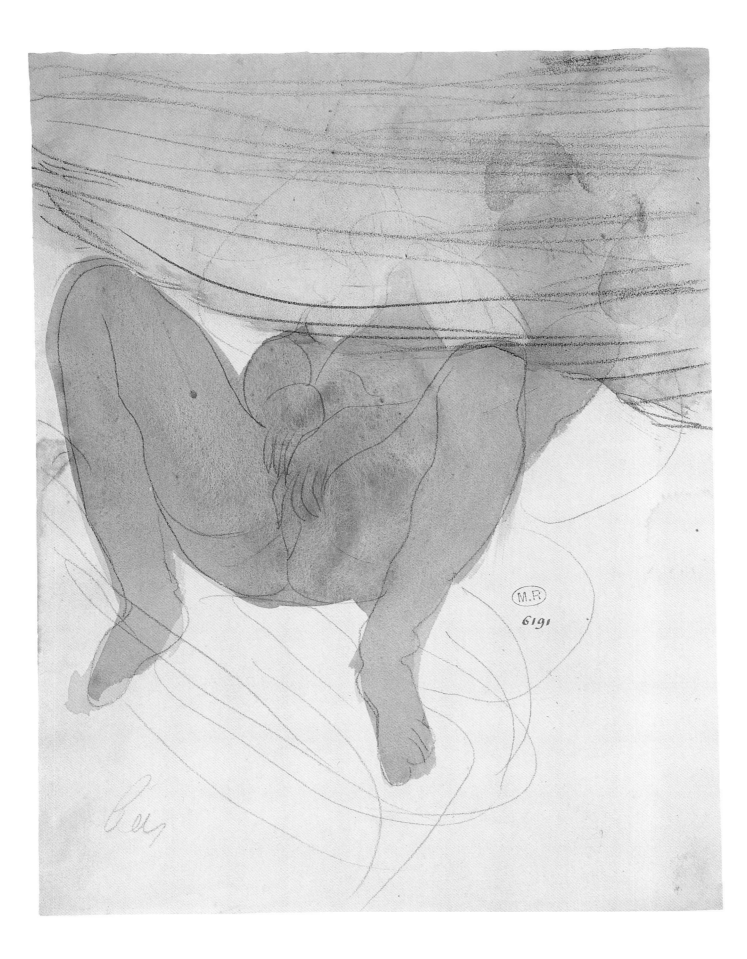

Mains sur un sexe. Mine de plomb et aquarelle sur papier crème. 32,6 x 25 cm. D.6191.

Femme à quatre pattes, de dos et le vêtement relevé sur les reins. Mine de plomb et estompe sur papier crème. 31 x 19,9 cm. D.5979.

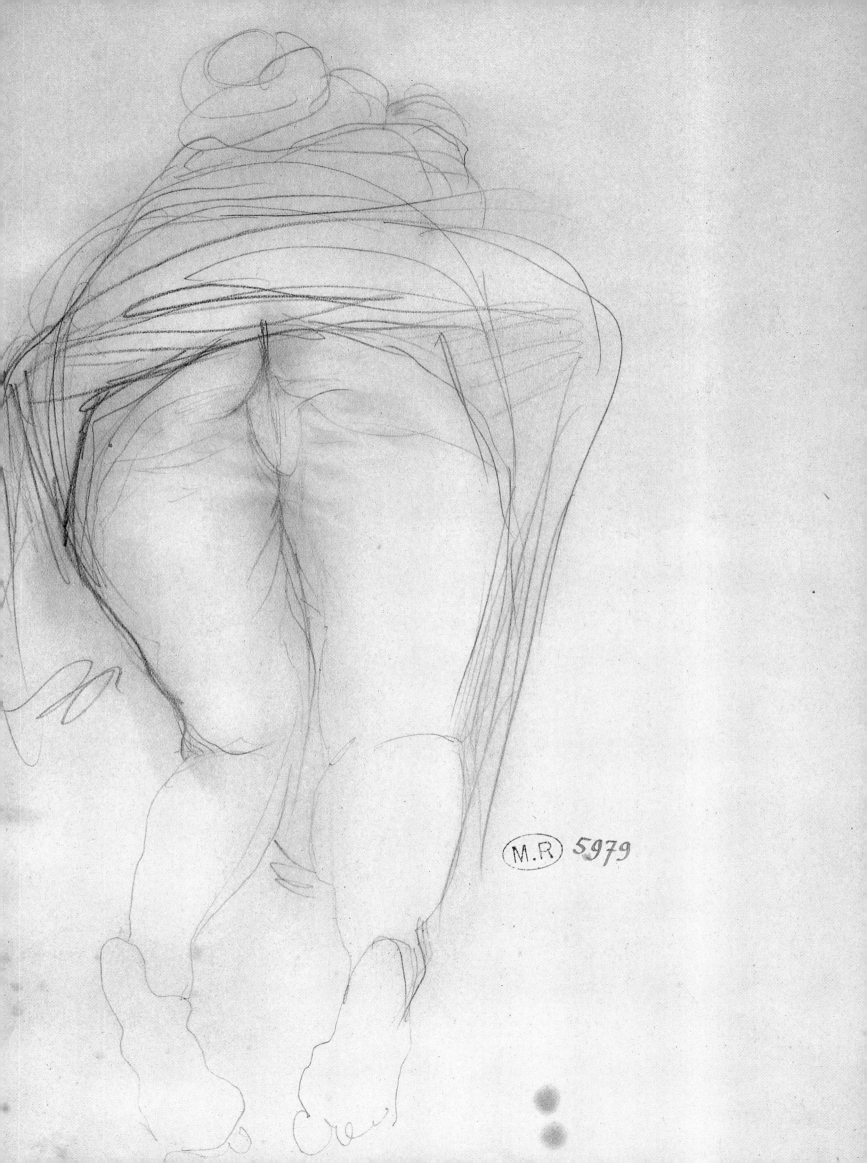

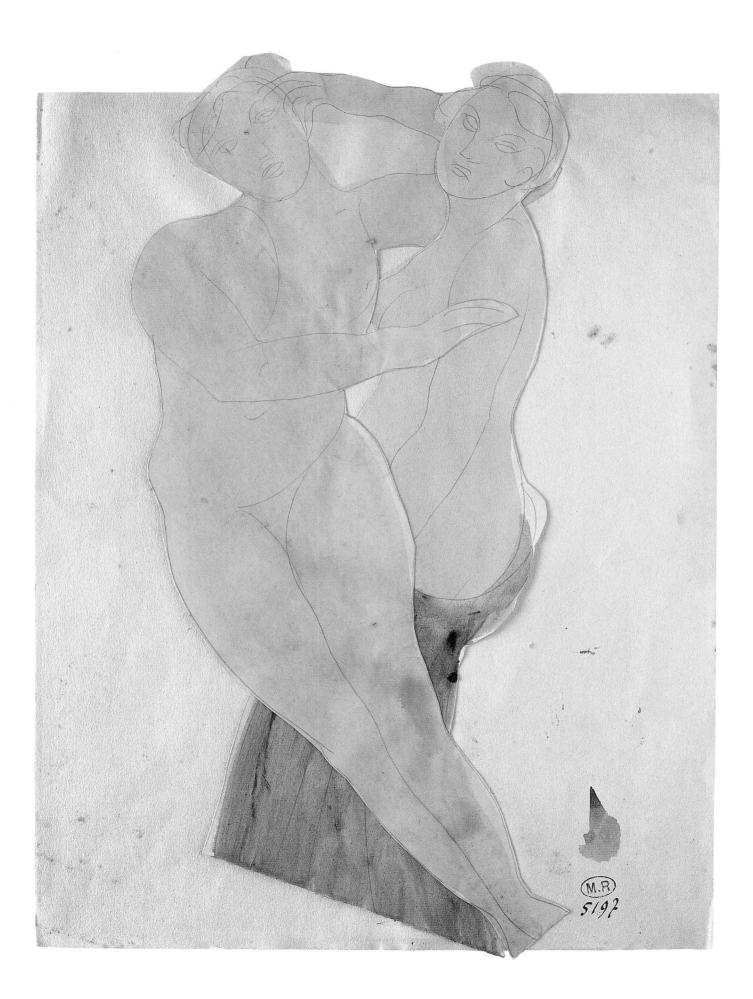

Deux femmes enlacées. Mine de plomb et aquarelle sur deux papiers découpés et assemblés. 34,1 x 25 cm. D.5197.

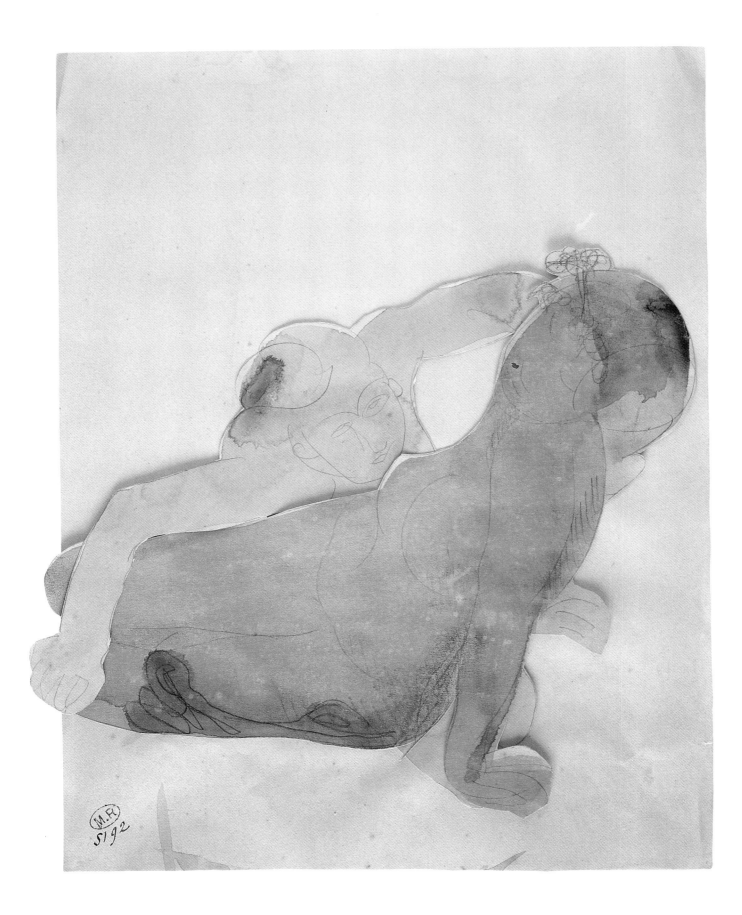

Deux femmes nues à demi allongées. Mine de plomb, estompe, aquarelle et rehauts de gouache sur deux papiers découpés et assemblés. 29 x 22,8 cm. D.5192.

Femme assise à demi vêtue. Mine de plomb et aquarelle sur papier crème. 32,5 x 24,6 cm. D.5010.

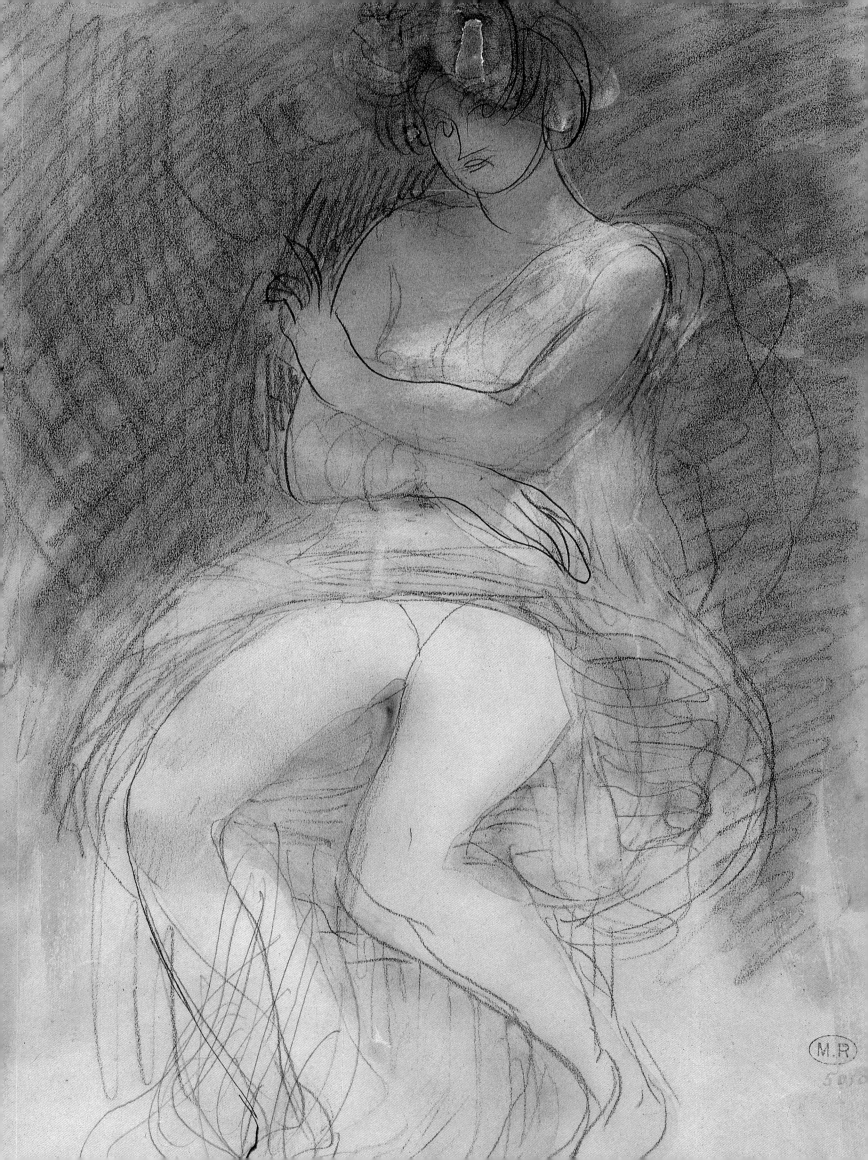

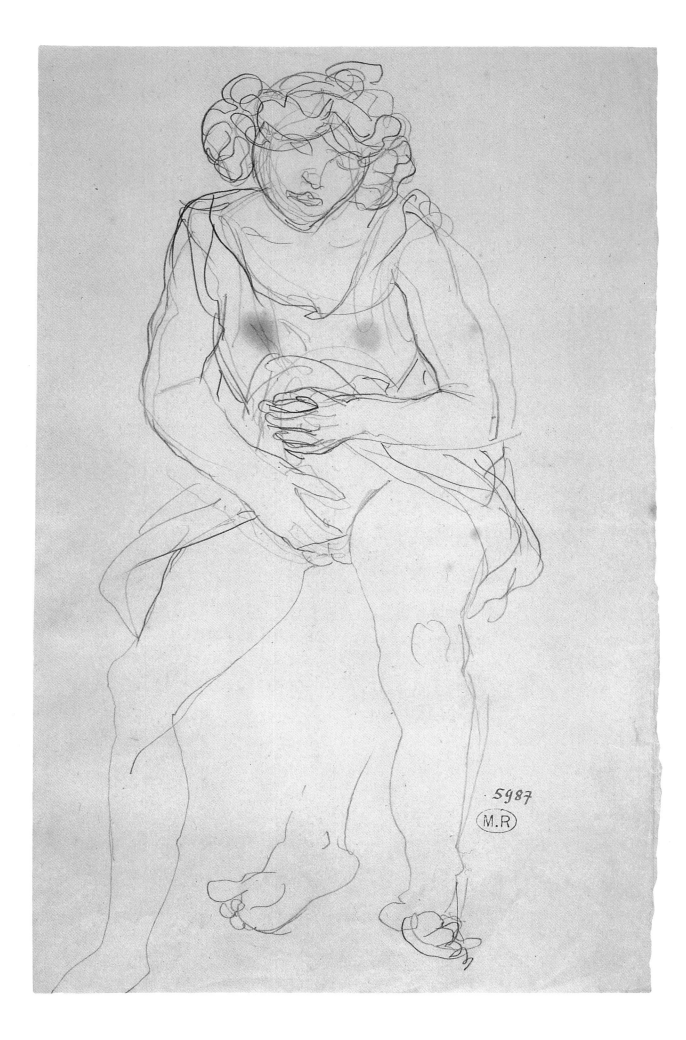

Femme assise de face, relevant un vêtement sur le ventre. Mine de plomb sur papier crème. 31 x 20 cm. D.5987.

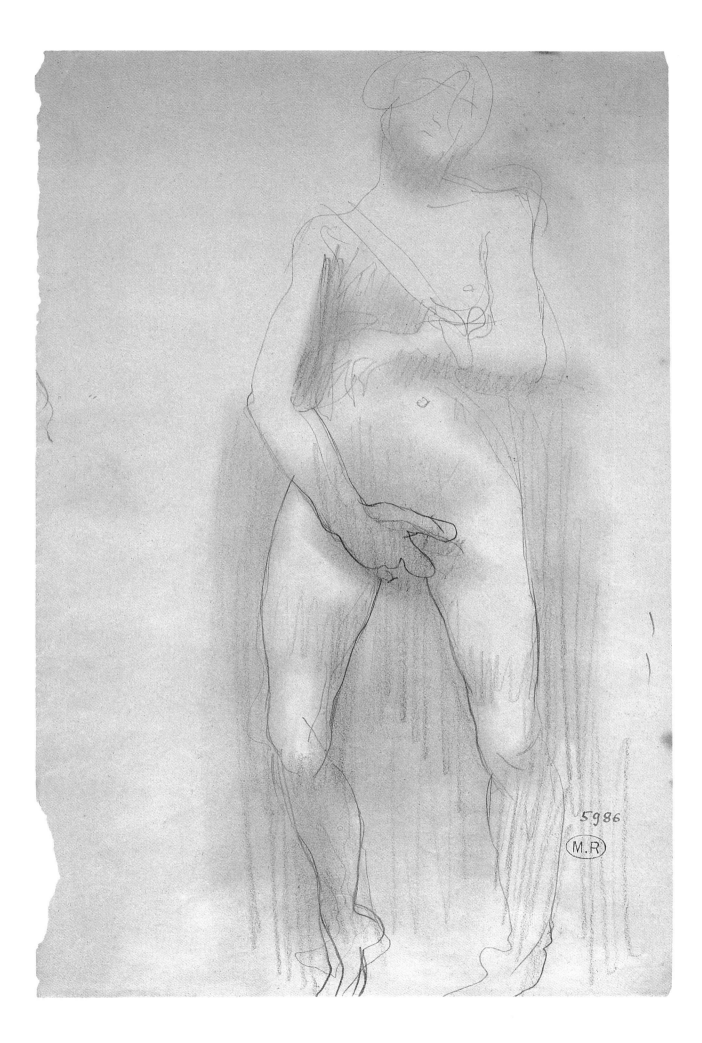

Femme nue debout, une main entre les cuisses. Mine de plomb et estompe sur papier crème. 31 x 20,3 cm. D.5986.

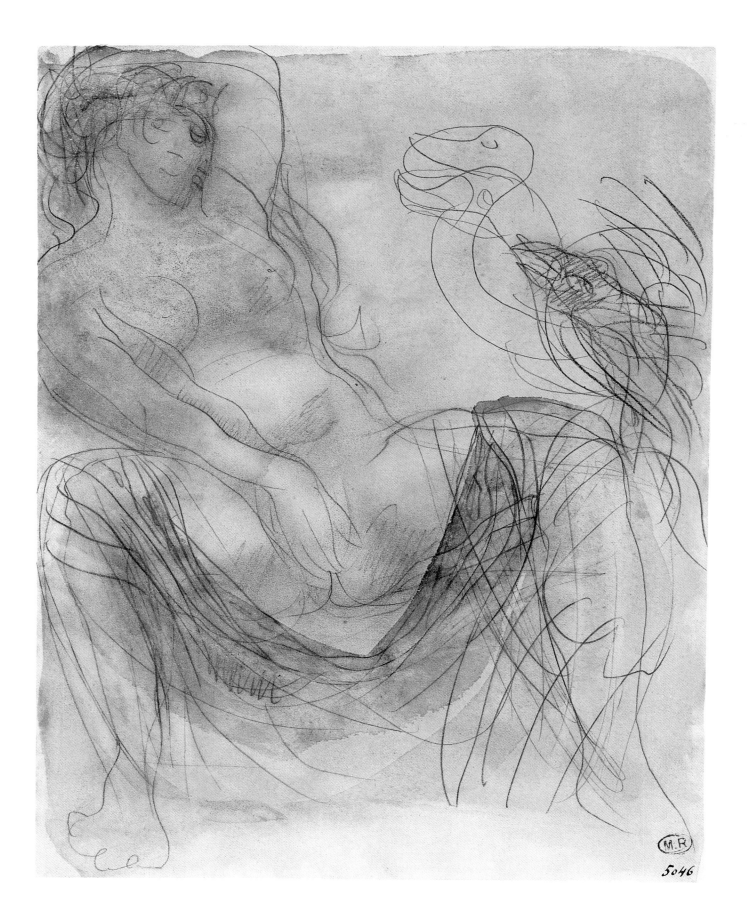

Femme allongée, une main entre les jambes, auprès d'un oiseau. Mine de plomb, estompe et aquarelle sur papier crème. 32,3 x 24,9 cm. D.5046.

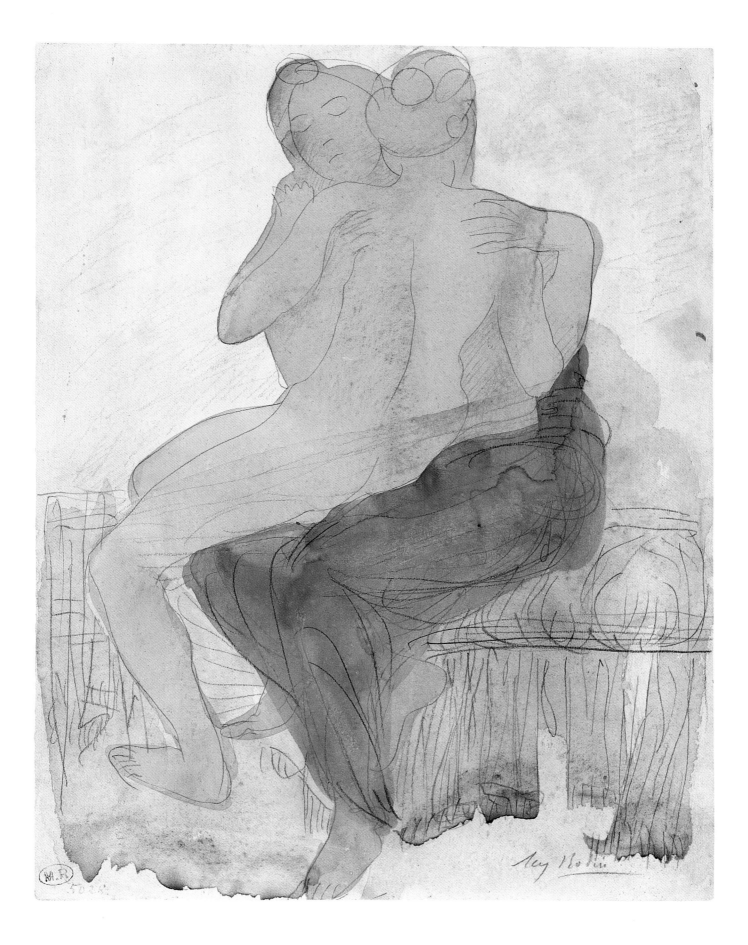

Couple saphique assis. Mine de plomb, aquarelle et gouache sur papier crème. 32,4 x 24,9 cm. D.5028.

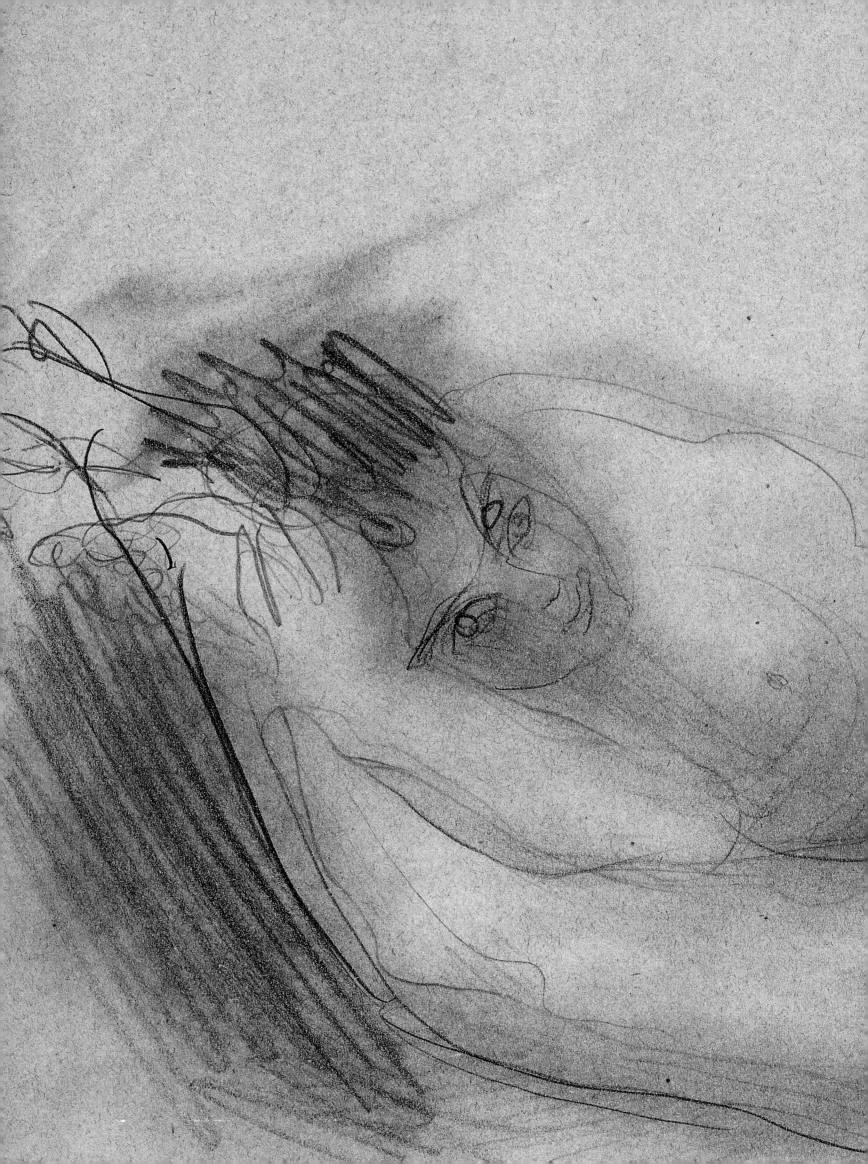

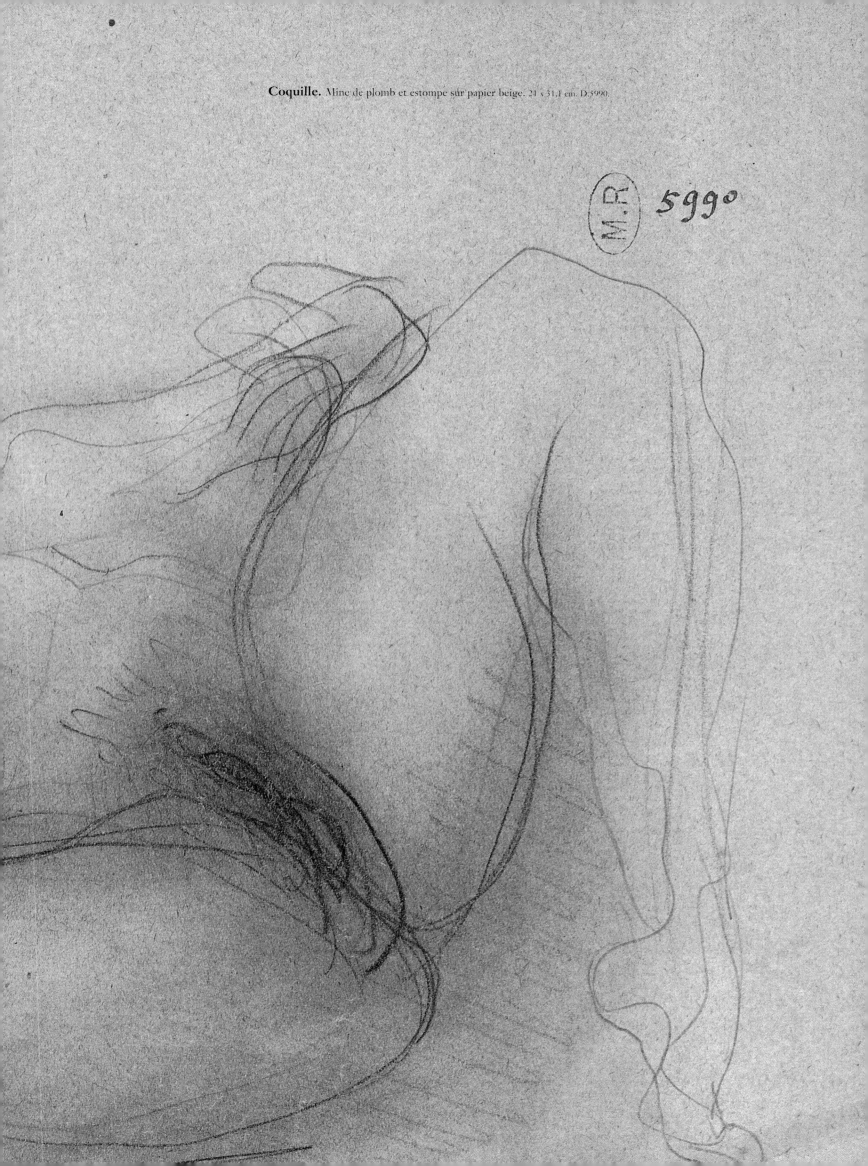

Coquille. Mine de plomb et estompe sur papier beige. 21 x 31,1 cm. D.5990.

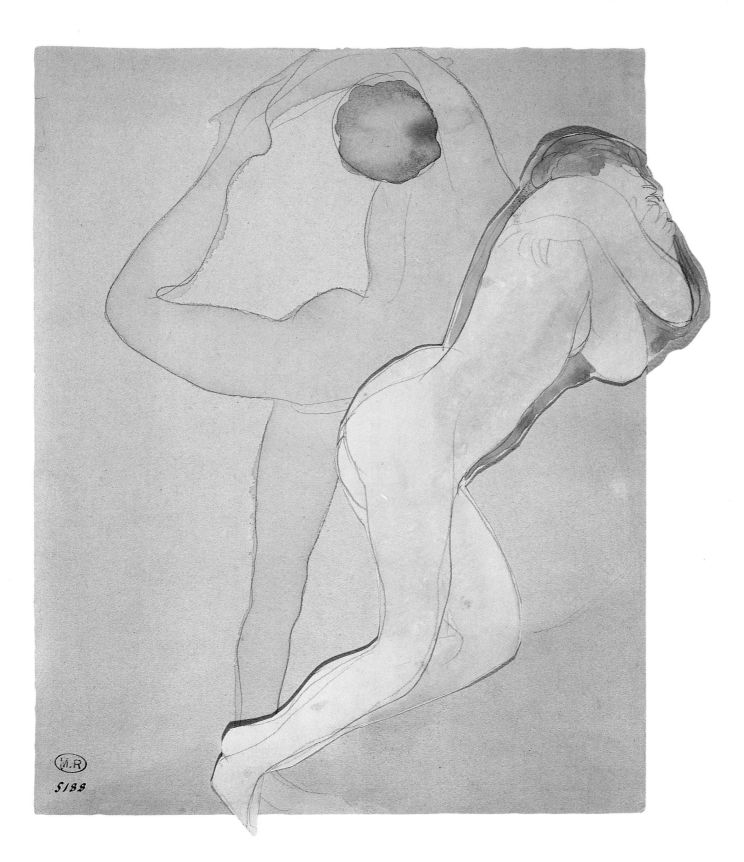

Couple féminin. Mine de plomb et aquarelle sur papier crème et beige. 33,5 x 27,7 cm. D.5188.

Couple saphique allongé. Mine de plomb sur papier crème. 19,9 x 31 cm. D.5970.

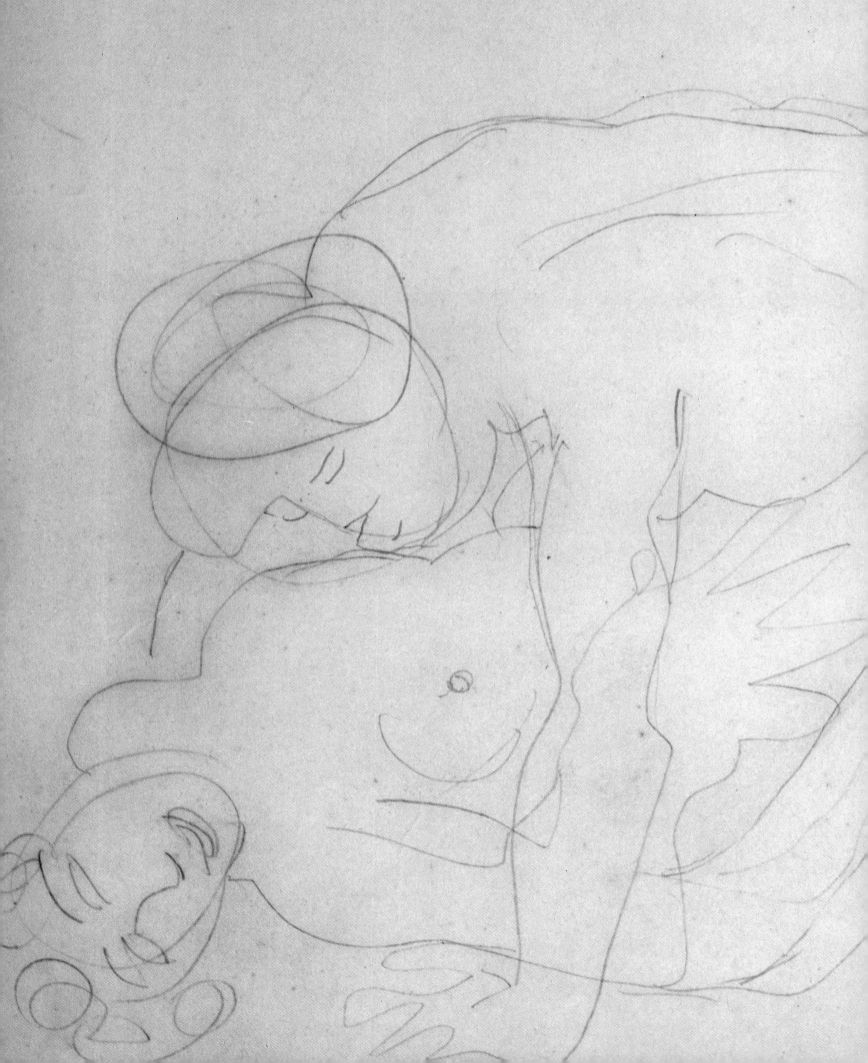

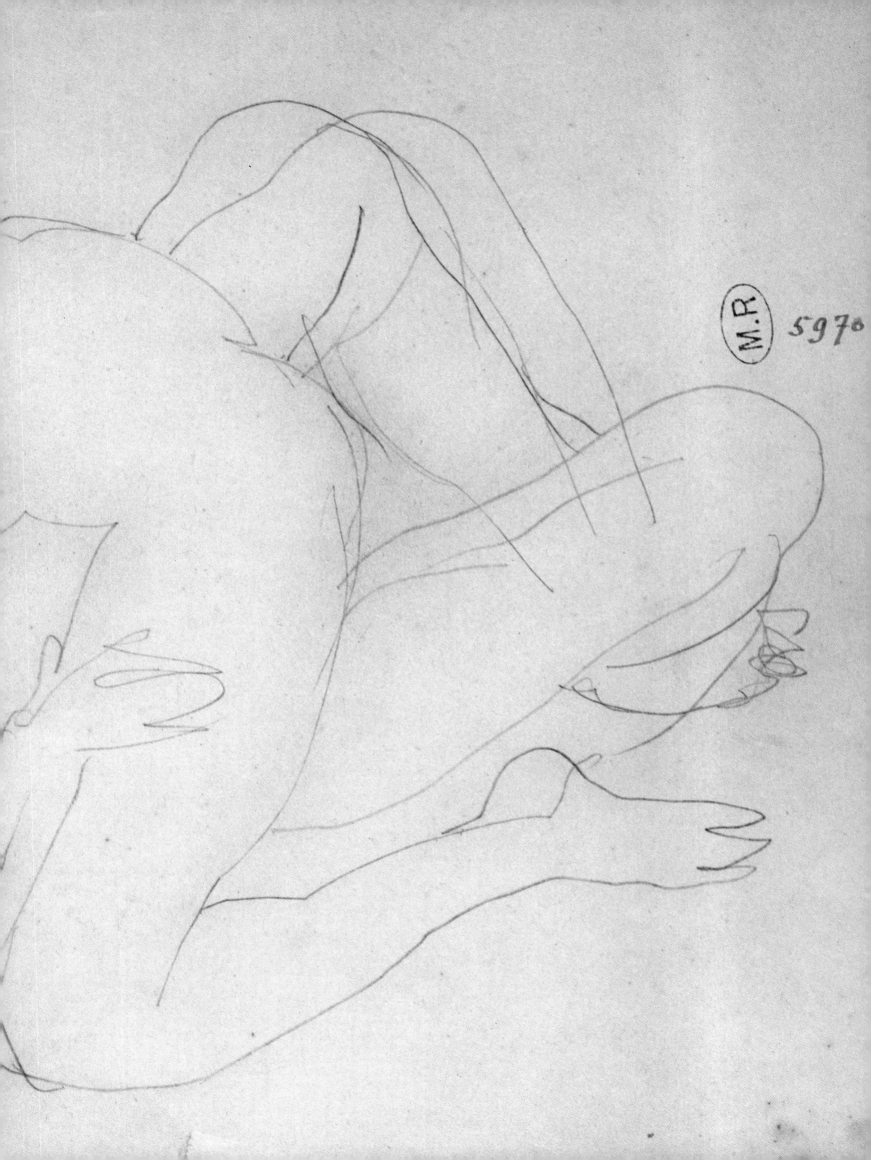

M.R 597°

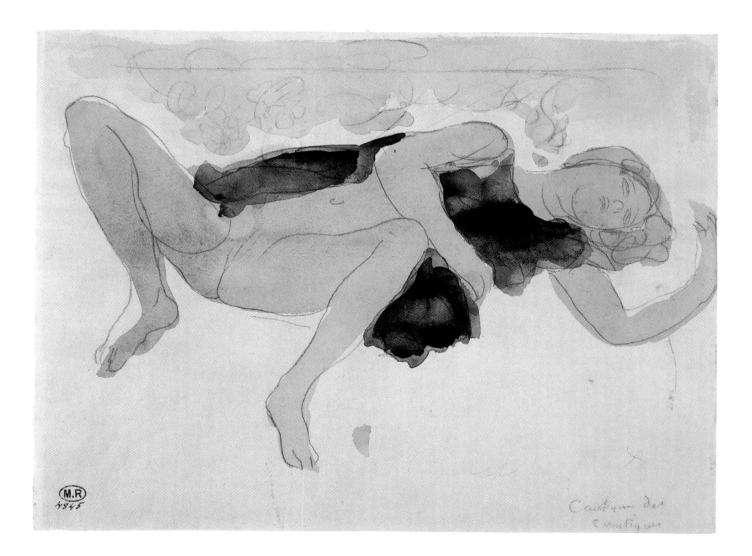

Cantique des cantiques. Mine de plomb et aquarelle sur papier crème. 25 x 32,6 cm. D.4845.

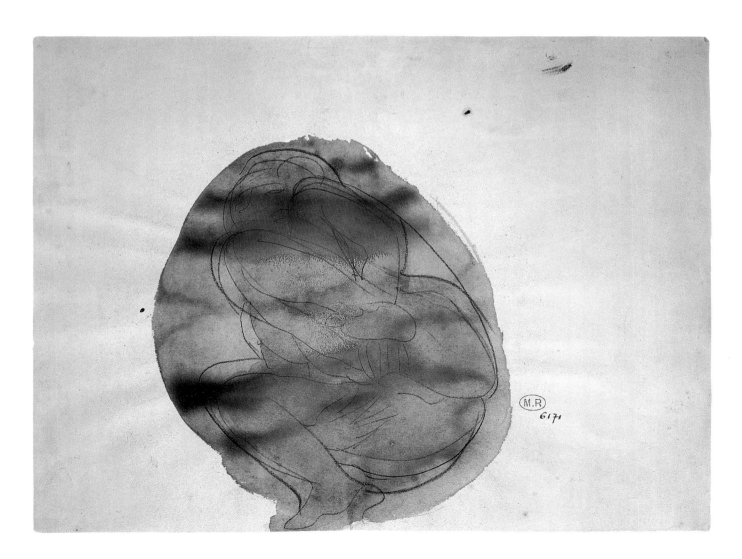

Femme nue sur le dos, maintenant ses cuisses levées et écartées. Mine de plomb et aquarelle sur papier crème. 25,1 x 32,8 cm. D.6171.

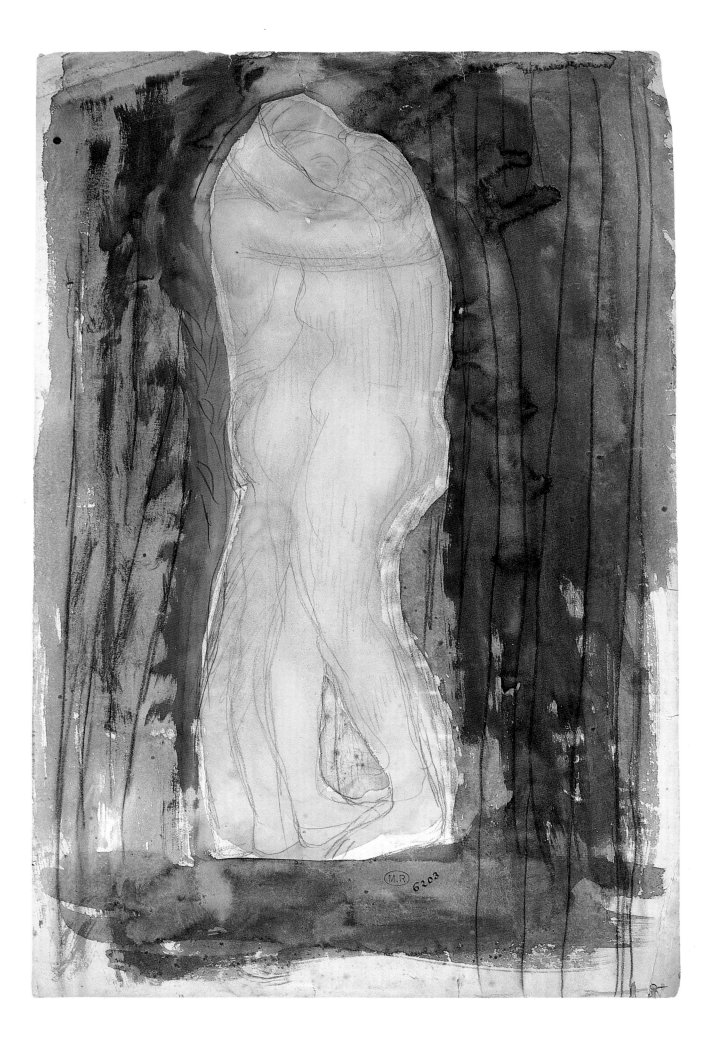

Couple enlacé debout de profil. Mine de plomb, estompe et aquarelle sur papier crème. 49,8 x 33 cm. D.6203.

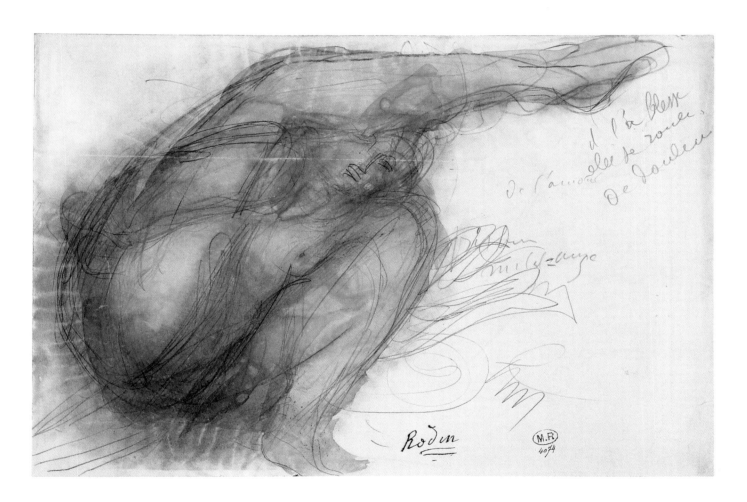

De l'Amour. Mine de plomb, estompe et aquarelle sur papier crème. 23,3 x 36,2 cm. D.4074.

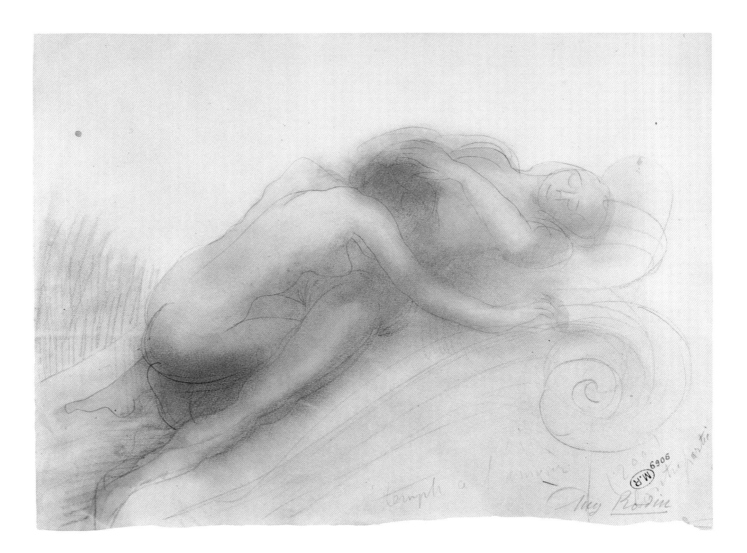

Temple à l'Amour. Mine de plomb et aquarelle. 25 x 32,6 cm. D.6906.

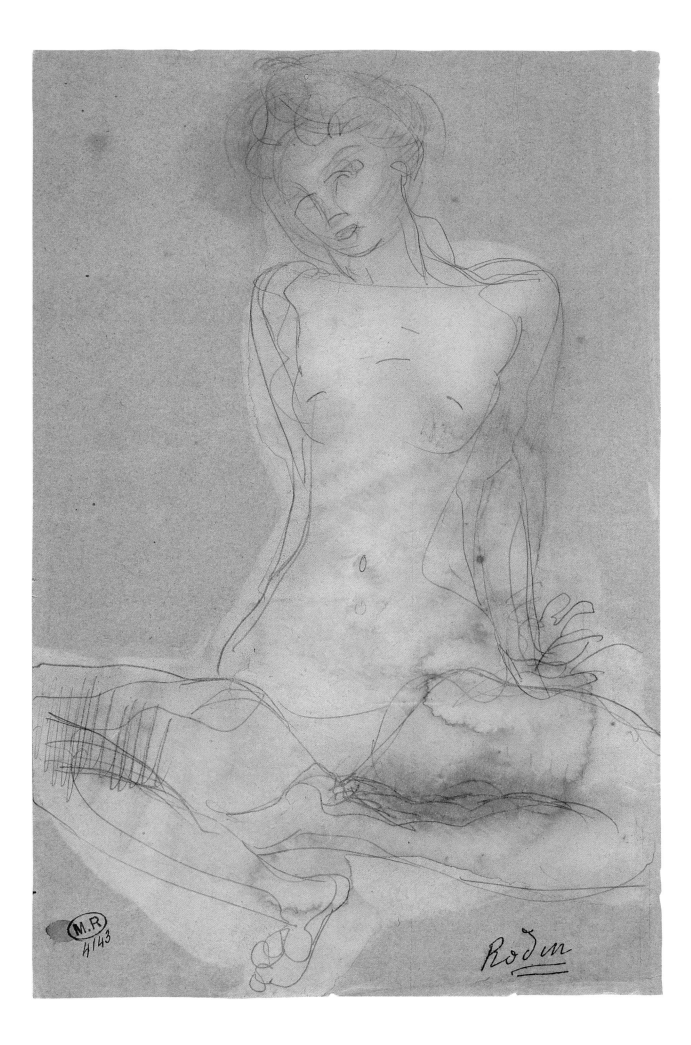

Femme nue assise en tailleur. Mine de plomb, estompe et aquarelle sur papier beige. 31,3 x 20 cm. D.4143.

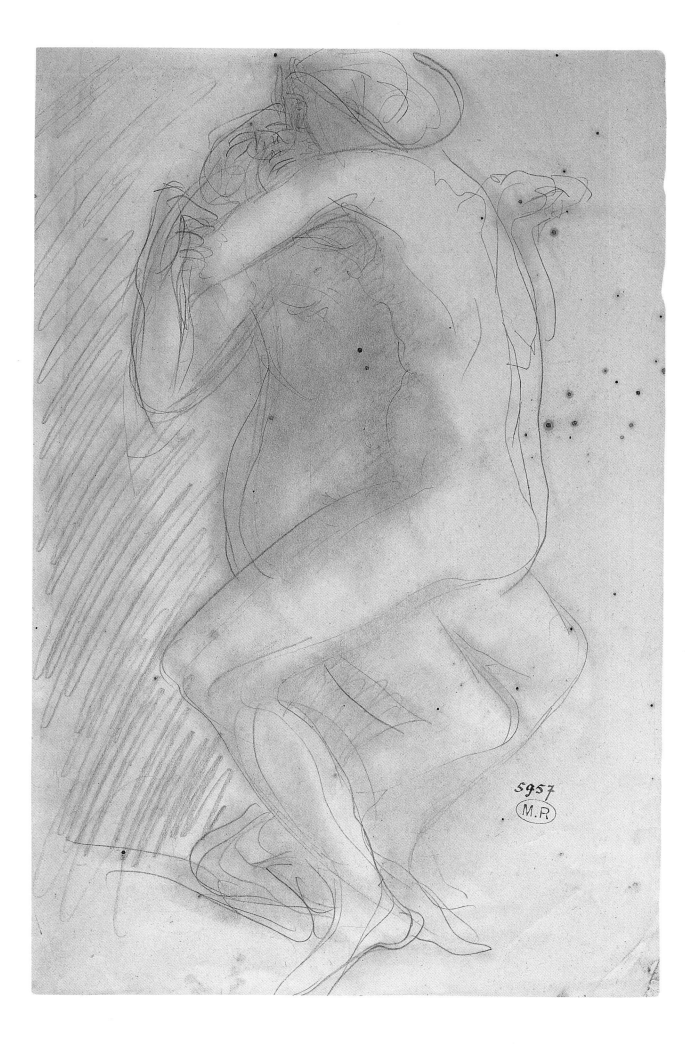

Couple saphique. Mine de plomb et estompe sur papier crème piqué. 31 x 20 cm. D.5957.

Couple saphique assis. Mine de plomb, estompe et aquarelle sur papier crème. 32,6 x 25,2 cm. D.6181.

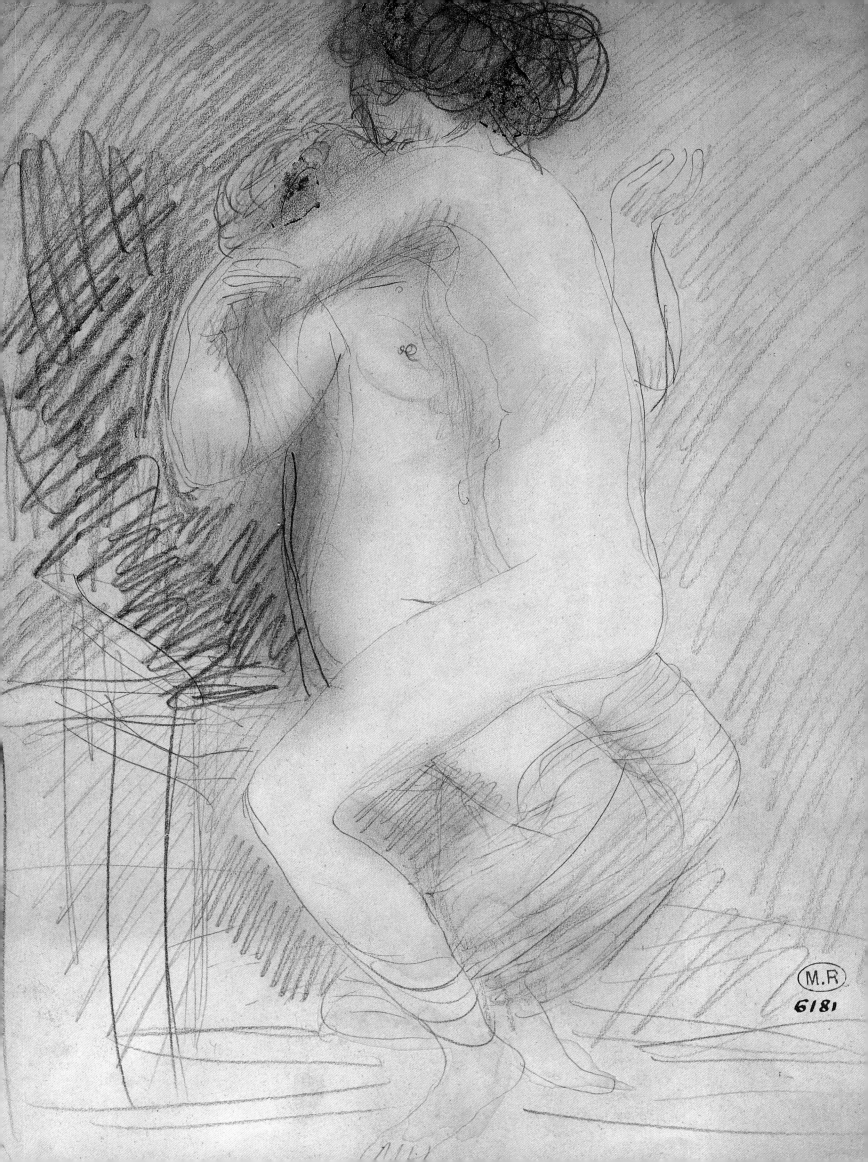

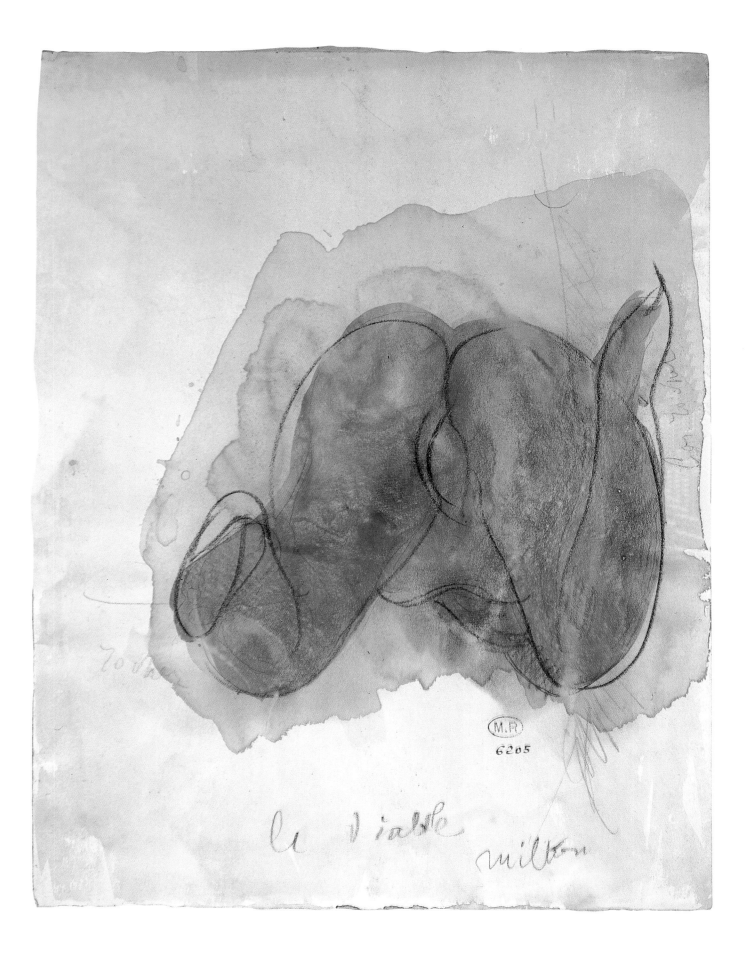

Le Diable ou Milton. Mine de plomb, estompe, aquarelle et gouache sur papier crème. 32,7 x 35 cm. D.6205.

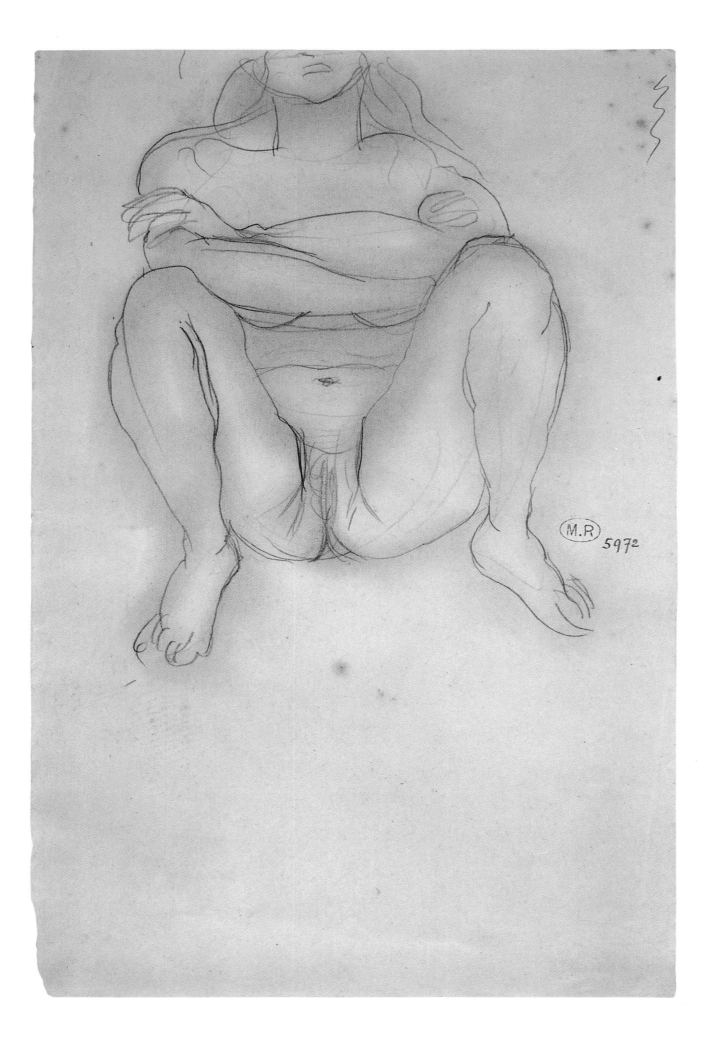

Femme nue accroupie de face, jambes écartées et bras croisés. Mine de plomb et estompe sur papier crème. 31 x 20,3 cm. D.5972.

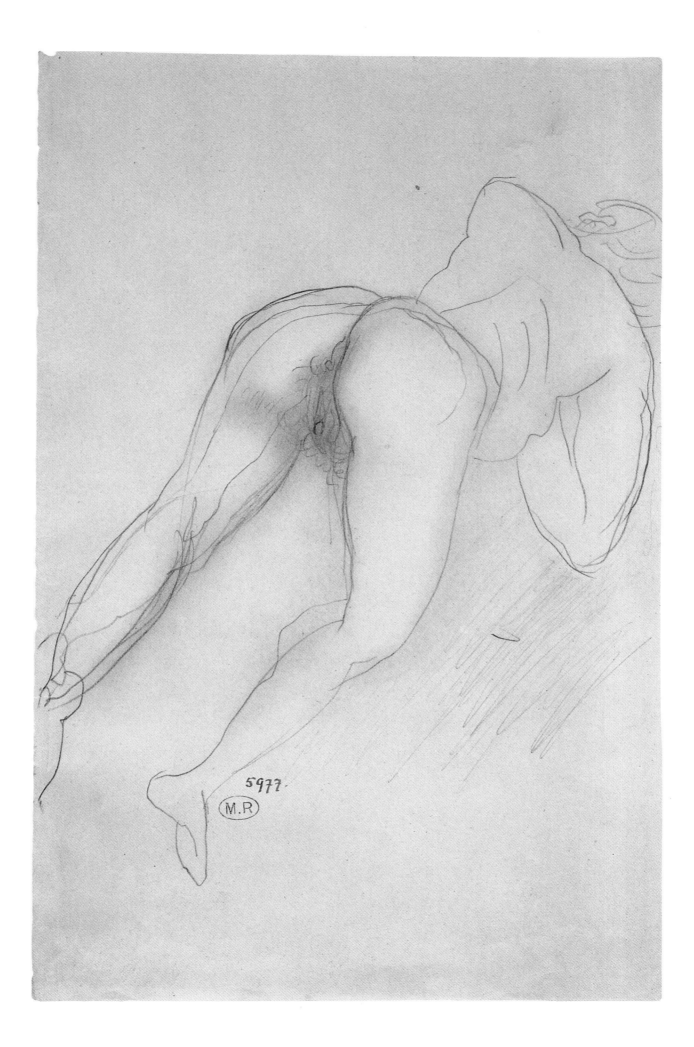

Femme nue sur le ventre, coudes et genoux au sol, de trois quarts vers la droite. Mine de plomb et estompe sur papier crème. 31,2 x 20 cm. D.5977.

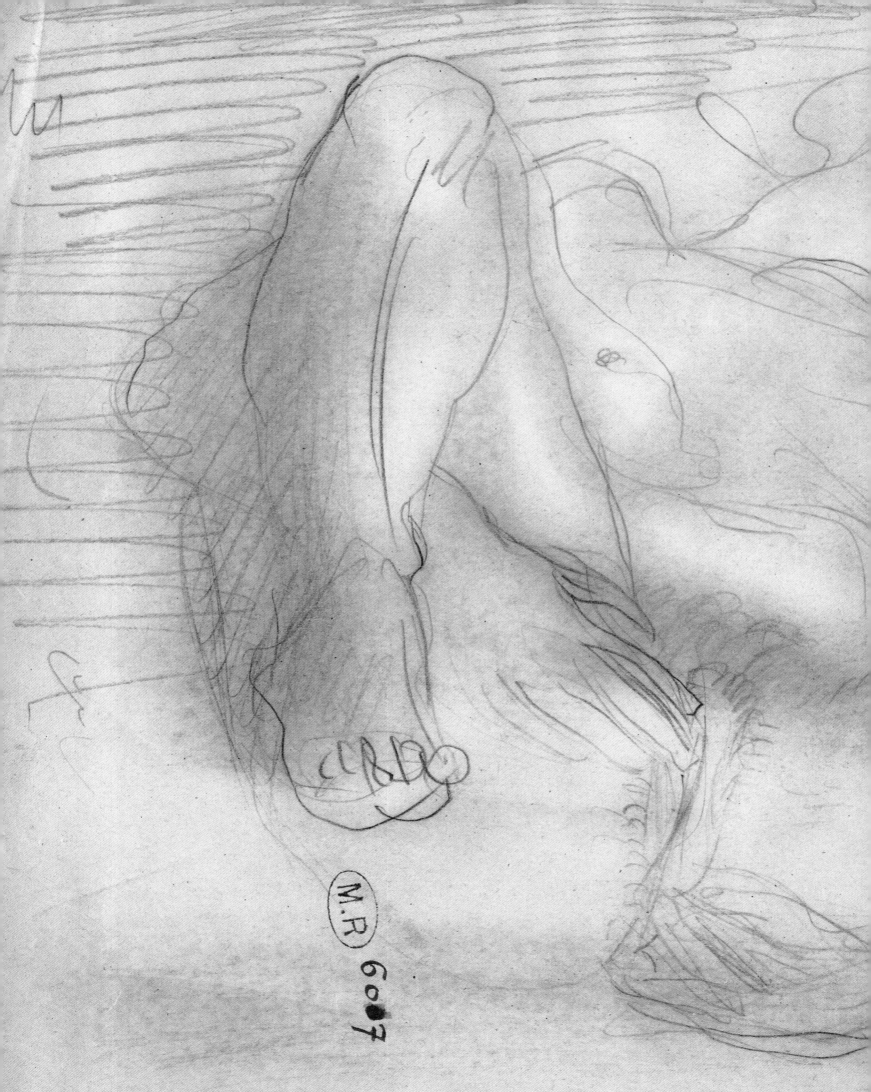

Femme nue sur le dos, de face, les mains au sexe et les jambes soulevées. Mine de plomb et estompe sur papier crème. 20 x 31,1 cm. D. 6007.

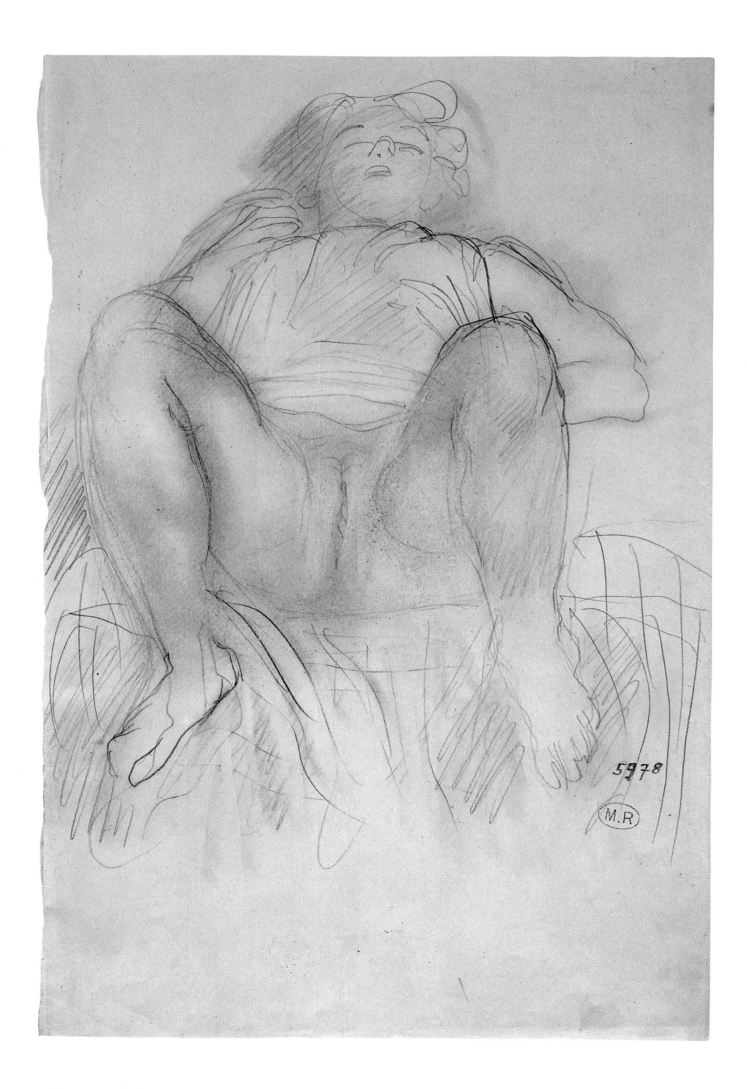

Femme sur le dos, de face, aux jambes soulevées et écartées. Mine de plomb et estompe sur papier crème. 31 x 25 cm. D.5978.

Femme nue sur le dos et de face aux jambes écartées.
Mine de plomb et estompe sur papier crème. 30,9 x 20,2 cm. D.5959.

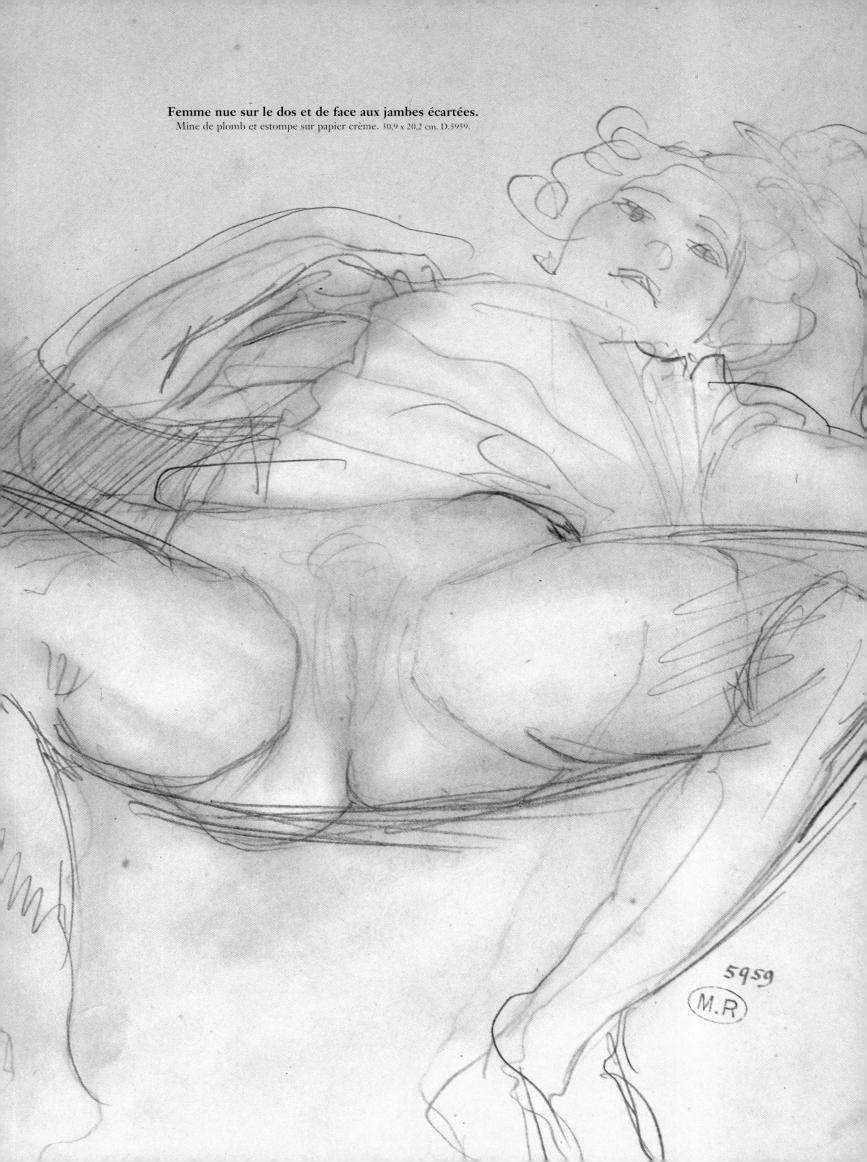

5959

M.R

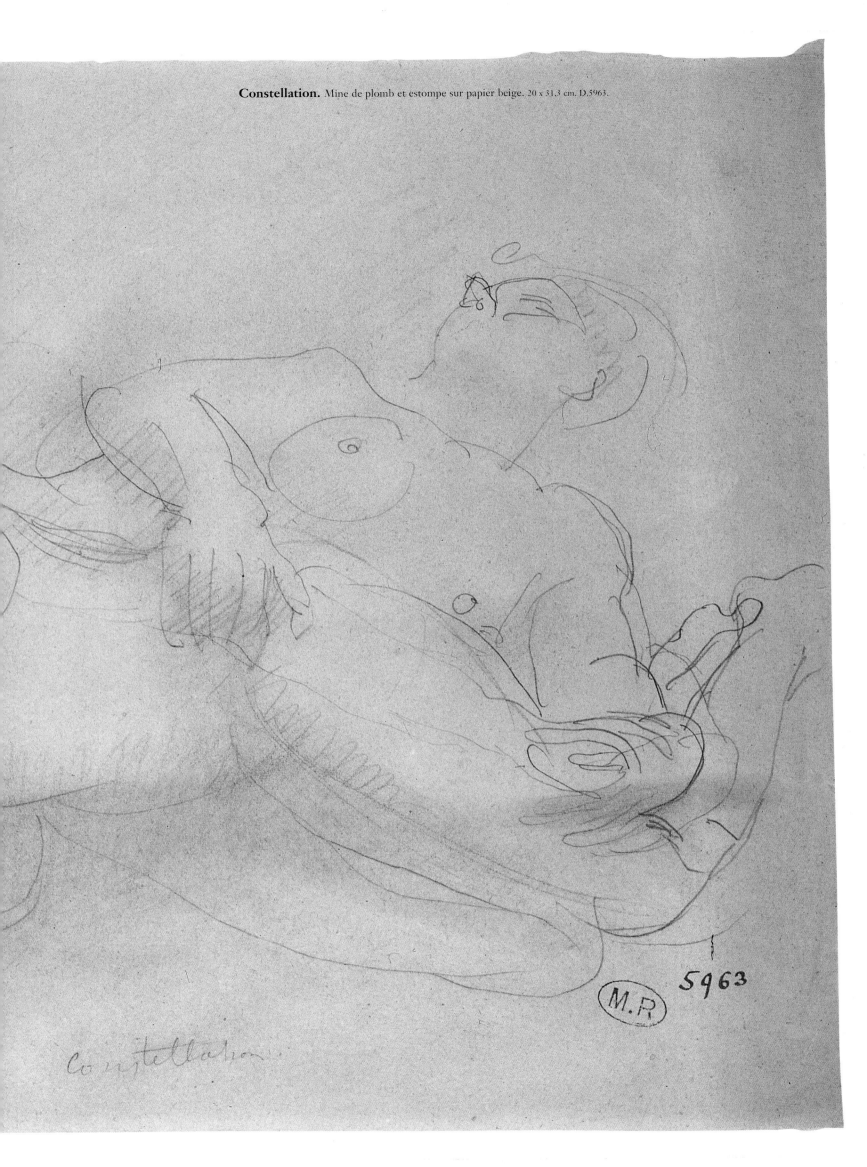

Constellation

M.R 5963

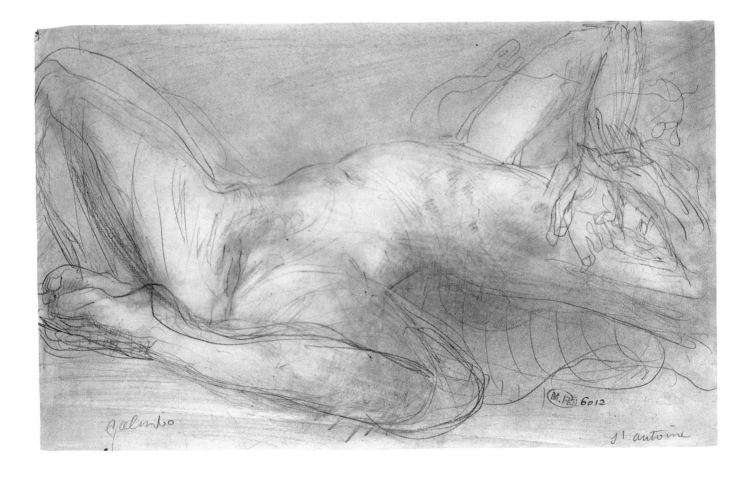

Salammbô. Mine de plomb et estompe sur papier crème piqué. 20,4 x 31 cm. D.6012.